繪畫的基本2

一枝筆就能畫，零基礎也能輕鬆上手的6堂速寫課　Des créations réussies tout simplement

Perspective et Composition Faciles

莉絲‧娥佐格——著　杜蘊慧——譯　蔡瑞成——審定

目錄

工具與方法

透視的基本

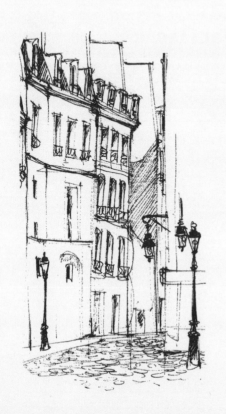

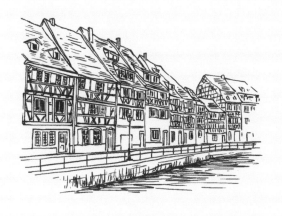

不同的透視原理

構圖、背景補強

視角

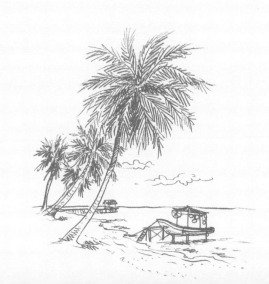

前言

你喜歡畫畫。你喜歡畫人物、你的居住空間或旅途中所見事物、風景、在客廳裡的那隻貓……你也知道要觀察身邊物件的比例，以及構造。

不過有的時候，你覺得有挫折感，而且不滿意，想不通自己為何就是有那麼一點不喜歡畫出來的作品；或是總覺得看這幅作品的人，沒辦法感受到你的想法，也不能體會到你想表達的情感。問題可能出在哪裡呢？

很多時候，我們憑藉著直覺，在匆促之間下筆。我們會先畫一條線，然後不假思索地繼續從紙面的一頭畫到另一頭，眼裡只看見我們面前的景物，或是腦中想像的畫面。我們專注在物體的尺寸和外型上，只求筆下的建築物顯得四平八穩，或是人物比例看起來還算正確。

但是，我們的畫究竟有什麼意義？它述說的是什麼故事？我們為什麼選擇視角，或是這個街角作畫？我們在下筆之前，是否問過自己這些問題？不盡然。我得承認，我自己也會有這種情況。

通常來說，我們的眼光會被某個細節吸引。因此，有意識地解讀這個細節，將有助於我們安排更好的構圖，並且將它的個性表現得更豐富。因此，首要的幾個問題就是，我們喜歡哪個視角和哪些細節。因為，好的畫作出於期望和嚮往。畫畫也同時牽涉到感情和印象。了解這些心理因素，能讓我們用畫面營造出想要的感覺或氣氛。

作畫不僅要以眼睛觀察，更要了解眼前物體的構成方式。

一旦我們想清楚畫作想表達的感覺，以及令我們想下筆的原因，接下來就是構圖了。為了配合我們想畫的這幅作品，我們必須自己找到為它量身定做的答案。當我們畫畫的時候，我們得做很多選擇：景窗、物件位置、透視種類、色彩、尺寸、距離、視角……但是我們往往沒經過思考就做下選擇，因此畫出來的結果也不會是我們深思熟慮後會得到的。

無論我們筆下的畫面是實景或想像出來的，它都有一部分基於真實，也有一部分出自於個人詮釋。當畫一個真實的情景時，我們就像在敘述一個故事。而即使是描繪想像中的世界，也不免需要藉

助真實世界中的部分元素。在這兩種情況之下，我們都依照自己想說的故事內容，選擇我們認為適合的組成元素，並沒有標準守則可以通用。

畫畫並不僅僅是活用技法，作畫的人必須知道以眼睛觀察，並了解眼前物體的構成方式，以及它和其他物體之間的關係。如果我們發現技巧不足，那麼仔細觀察和勤於練習將有助於解決這個困難。如果問題來自於畫面的故事詮釋，那麼就是我們沒問對自己問題，或是還沒找到好的答案。

要畫出一幅好作品，關鍵在於構圖的選擇與取捨。所以我們得學習如何挪移構圖元素、將它們拉近或推遠、變換視角等等。

在開始下筆之前先認真思考自己有哪些選擇，如此一來我們就會養成問自己正確問題的好習慣。更棒的是，我們將可以創造出更符合內心期望的畫作。

工具與方法

我們每個人都有自己的風格、畫畫的方式，和偏好的工具。繪畫工具不勝枚舉，嘗試用新的材料能將我們的主題表現得更好，是很有趣的一件事。同理，上色和打亮場景的手法也各有千秋，我們也可以嘗試自己不常使用的方法。因此，為了隨心所欲地敘述我們想講的故事，就必須用我們順手的工具和熟悉的繪畫方法。

這本書裡有很多小速寫圖，目的在於幫助你了解每個主題針對的構圖和透視方法，以及下筆前你應該問自己的問題。你也可以創造自己的小速寫圖當作實驗，找到你自己最喜歡的答案。

紙張

　　紙張必須配合繪畫工具。我們應該針對想使用的作畫方法，選用不同的紙張。譬如磅數高的厚紙就比較適合「濕筆技法」。

　　紙張也有不同表面質感。麥克筆適合很光滑的表面，但鉛筆和粉彩筆就比較適合用在有顆粒的紙張表面。同時，有關紙張的最重要選擇是尺寸。不光是因為紙張尺寸和我們選擇要納入畫面的題材息息相關，還因為我們決定「視窗大小」時，必須在主題四周預留足夠的空間，讓畫面不顯得窒塞、擁擠。

▲ 為了賦予畫作更多個人風格，你可以使用牛皮紙、方眼紙或
▶ 甚至舊書內頁。

工具

　　工具的選擇取決於我們想表達的主題，想用同樣的工具表達出不同的感覺，是十分困難的事。譬如沾水筆和硬芯鉛筆畫出的線條就比軟芯鉛筆和筆刷來得有力量。藉著使用不同工具試畫，我們就更能掌握它們，並且做出最適合的選擇。

1 鉛筆

常見的鉛筆有許多不同硬度的石墨芯，能畫出不同深淺的線條。「軟芯」鉛筆上標示Ｂ字母（Ｂ，２Ｂ，３Ｂ……），線條比較柔軟，色澤黑沉；標示Ｈ字母（Ｈ，２Ｈ，３Ｈ……）的「硬芯」鉛筆畫出的線條則輕淡銳利。介於兩者之間的是ＨＢ筆芯。

2 色鉛筆

色鉛筆可以直接拿來畫畫。我們先以極輕的筆觸在紙上直接勾勒出物體的體積感，並且馬上就能營造出一個富有色彩的氛圍。

3 原子筆

原子筆很有趣，我們不用力下筆的話，它可以創造很輕柔的線條；反之，用力下筆則能以層疊方式累積出很漂亮的濃重效果。更棒的是，在原子筆線條上用筆刷塗抹，並不會使線條暈開。

原子筆使用起來很容易，因為它的線條濃度不太深，畫在紙面上又很滑順，不會被卡住。

4 麥克筆

麥克筆有不同的顏色深淺及線條粗細可供選擇。既硬又尖的筆頭可以畫出有力的線條，但也有筆刷型的軟筆頭。要注意的是假使你想在麥克筆線條上再用其他工具加工，就得先確認麥克筆不是水性的。還有，在畫外型時也可以順便將某些陰影加深。

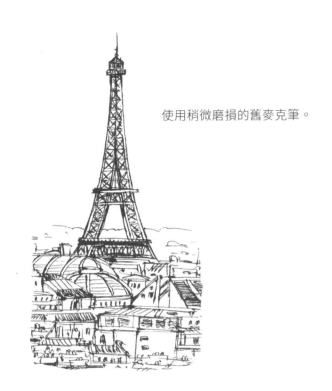

使用稍微磨損的舊麥克筆。

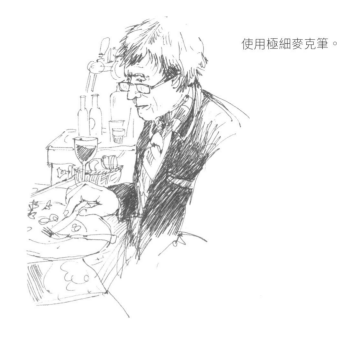

使用極細麥克筆。

先用細麥克筆畫出外型，再用粗麥克筆填色塊。

使用灰色麥克筆。

5 沾水筆

沾水筆頭有很多種，可以用來畫黑白或彩色畫。這個工具的特色是線條的緊張度。沾水筆的筆尖在紙面上刮擦出的線條會深入紙面，也進而減少線條流暢度。

6 畫筆

畫筆不光是上色的工具，我們也可以直接用畫筆畫出線條優美、外型柔和的形體，順便填入一部分顏色。

7 數位工具

如果我們從一開始就很清楚自己想得到的效果為何，數位工具就會是一個非常有趣的繪圖方式。數位繪圖可以讓我們隨心所欲以各種繪圖工具和效果來做嘗試，不滿意還可以重來。但正因為選擇太廣泛了，有時反而讓我們無所適從。
我們可以先用傳統繪圖工具畫初稿，再用電腦做進一步修正；也可以從頭到尾都用電腦畫。此外更可以將手繪和照片結合。為了方便繪圖過程，我建議配合使用手繪板。常用的電腦繪圖程式有Photoshop、Illustrator、小畫家等等。

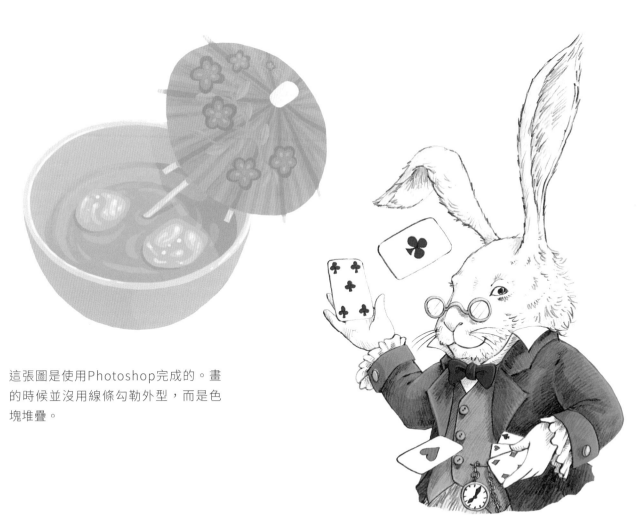

這張圖是使用Photoshop完成的。畫的時候並沒用線條勾勒外型，而是色塊堆疊。

先將鉛筆稿掃描下來，再用Photoshop上色。

光線、陰影、與色彩

　　畫作的效果絕大部分來自於光線的變化、陰影位置、以及色彩的使用。

　　為了替場景「打光」，我們必須問自己光源位置和光線走向。即使是實景寫生，我們也可以決定畫面亮度和光源的強弱。此外，為了達到想要的畫面效果，還可以自由調整光線方向。

① 陰影可以用線條表達。

僅僅藉由三原色（洋紅、檸檬黃、靛藍），我們就能調出調色板上的各種顏色。

② 或是顏色暗示。

光線可以表現出溫度、一天當中的時辰、或一種氛圍⋯⋯

下午初始。陰影的顏色就是牆面的顏色，只是比較深。而使用暖色（土黃色）可以創造出炎熱的場景溫度。

夜晚。

藍色的陰影傳達涼爽的氣溫。

夜晚。

▍ 小技巧

　　有幾種方法可以利用色彩為畫作做最後的修飾：使用很多或是只用幾種顏色；只用在幾處重點，或是全面上色；只選用一個色系或彩盤上的所有顏色……

② 可以只上前景色。

① 此處，只有畫框和帽子有顏色。

③ 或只上背景色。

④ 我們可以只使用少數幾個顏色創造氛圍。

⑤ 相反地，也可以使用很多顏色。

⑥ 可以使用柔和的顏色。

⑦ 或鮮明的顏色。

⑧ 另一個有趣的手法是將彩色紙貼
在要上色的部分，如本圖中的天
花板。

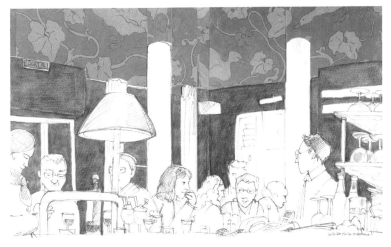

繪畫的步驟

　　不要在一剛開始就追求構圖元素很多（或是複雜）的畫面，如此一來有可能朝你不喜歡的方向發展。一旦你發現已經畫了一大部分，就不可能再從零開始修正。這會令人感到氣餒。再者，為了找出可能的構圖方式，我強烈建議你在正式下筆之前，先畫幾個小速寫做為練習。

① 利用一張白紙或畫本，先從不同角度速寫出你的主題，並從中找到你喜歡的透視。

② 接著，你可以用很淺的鉛筆線條開始
在喜歡的速寫稿上加強線條，只要先勾
勒物體的外型及體積感即可。藉由這一
步，可以確定接下來的畫面將會是你想
要的布局。

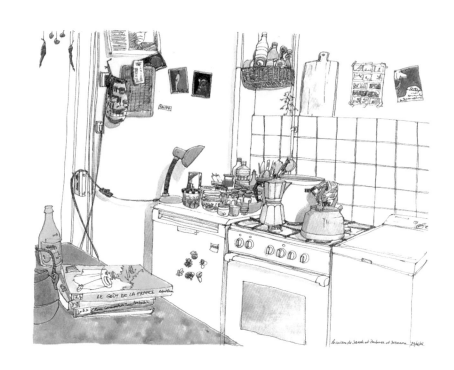

一旦你認為外型和體積已經有了相當
的進度，就可以再回到一開始的小速
寫圖上，模擬最後的陰影和色彩部
分，為畫作增添氛圍。

如果你的畫面是想像出來的，那麼就想好一個角度、你和主題之間的距離、物體之間的尺寸比例，以及它們彼此的距離。這是為了在畫作空間中安排好每一個畫面元素。

透視的基本

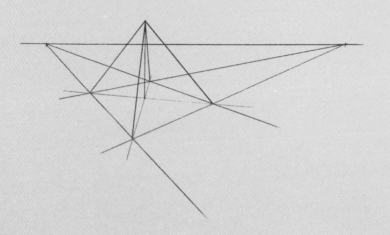

透視就像火車軌道，我們四周的物體都沿著它
鋪設。藉由畫畫，我們會更了解透視的原理。
因為我們會親眼觀察到，我們周遭的物體看起
來都往一個方向延伸，所有的線條也往同一個
方向傾斜，遠方的物體看起來也比較小。透視
原理就存在於我們的視野與視角之中。

視角

前面說到，透視是我們視覺的產物，更精確地說，透視必須仰賴我們的觀察和對世界的認知。因此，孩提時的我們會不自覺地以另一種比較個人化的角度畫圖。隨著年歲漸長，我們看世界的眼光變得銳利，畫作中也隨著個人發展，或早或晚地融入了三度空間的立體概念，而有了深度及透視。一旦我們開始表達出物體的體積感，就代表我們有了透視概念。透視幫助我們穩定畫面，有時我們甚至能夠藉由透視創造錯視現象，畫出以假亂真的作品。

我們眼前看到的空間，位於我們的雙眼和地平線之間。挺身站直的時候，我們的視野會創造出一條無限延伸的線。因此為了構築出透視，我們便需要先確定自己在空間中的定位，以及我們的視角。

我們的視線和地平線的交會點叫做消失點，它永遠在我們的正前方。我們移動，消失點也跟著移動。以消失點為端點，可以在我們和地平線之間拉出扇形延伸線。我們就是要沿著這些線，安排周遭的物體，因為這些線能讓空間中的物體具有方向感。

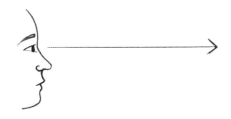

這一條隱形的視線會在遠方和地平線會合。由於地球是圓的，因此我們看不到比地平線更遠的物體。我們往前移動，地平線便相對往後退。地平線永遠與我們的眼睛高度相同。如果眼前是海平面，這個現象將會很明顯，因為通常地平線會被地面上環繞著我們的各種物體遮蔽。通常我們習慣將地平線畫成一條直線，不過它其實是有一點弧度的。

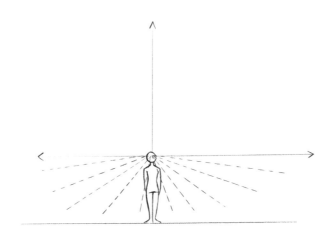

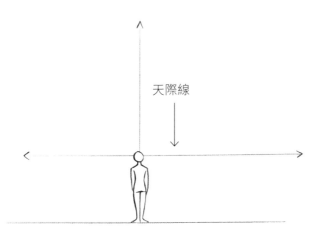

天際線

位置

想像在我們和地平線之間有一棵樹。下圖中的地平線是被樹冠遮住的，我們越往前，樹看起來就越高大；我們往後退，樹就顯得越矮小。

我們的視線高度越往下趨近地面，這個現象仍然持續。如果視線能完全貼在地面，樹的基部看起來就會像是立在地平線上一樣。

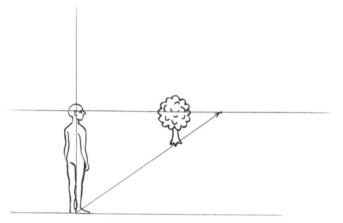

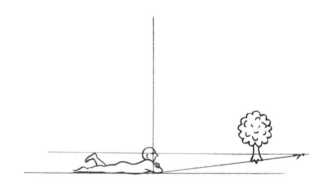

如果我們蹲下，地平線也會跟著我們的視線下降。原因是之前提過的：地平線高度永遠與我們的眼睛齊平。反之，因為樹是固定不動的，因此與地平線相較它的高度會上升。

相反地，如果我們站得夠高，地平線會跟著我們的視線升高，樹就落在地平線之下了。

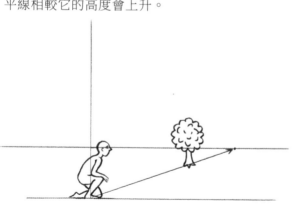

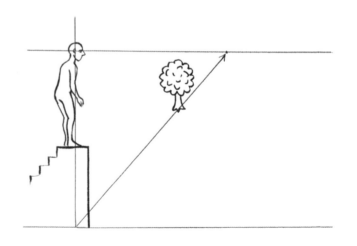

消失線使位於我們和地平線之間的物體產生比例關係，並且所有的物體都往消失點退縮。

Point
為了將消失線視覺化，以及釐清眼睛所見物體與地平線之間的關係，可以將一個物體放在桌面。想像最遠的桌面邊緣線是地平線，先蹲低，再站在一張椅子上。你會看見對於桌面邊緣線來說，物體的位置隨你的位置而升高或降低。

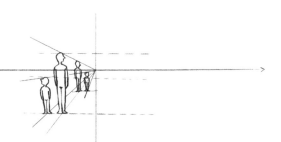

正面視角

在構築畫作的透視時，我們必須將元素（物體、裝飾、人物）以簡單的線條和外型帶進畫面。將物體畫成透明的，能夠令你比較容易察覺從邊角往消失點延伸的消失線。拿立方體做例子，我們正對著它的時候，地平線和消失線會在方形中央交叉。

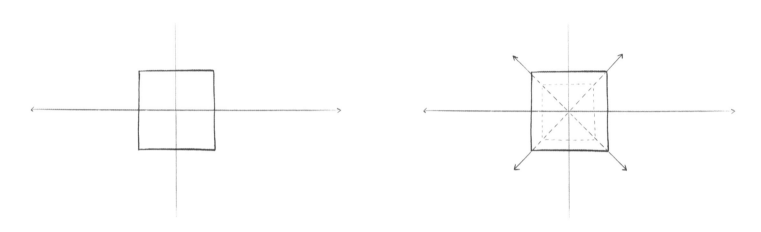

利用這個方式，我們可以畫出房舍的寬景圖。先站在其中一棟房子的正對面，畫完後再移動到下一棟房子的正對面畫它。如此一來，由於視線會跟著我們移動，消失點便會被房子正面遮蓋，也就不會出現透視現象。

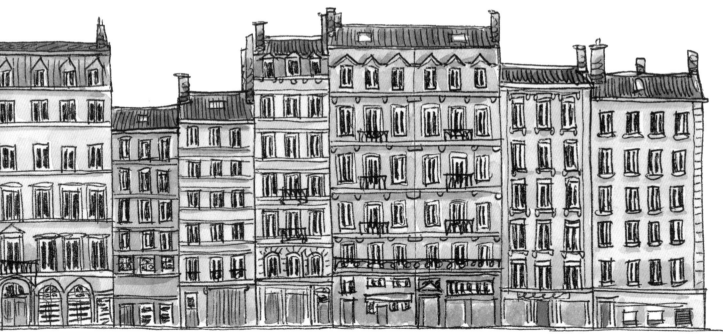

消失點

如果我們不完全正對著物體，就會看到物體頂面、底面、或側面。

① 方塊的第一個面偏向下方，但我們仍位於它正前方。因此它所有的水平線都與地平線平行。

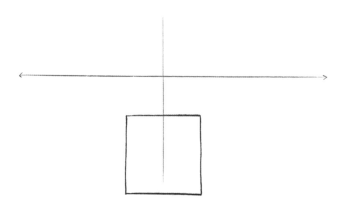

② 以消失點為出發點，向方形的四個角拉四條直線。如此一來，就確定了方塊的邊線。此時我們只能看到方塊的頂面和正面，其餘的面都被隱藏了起來。

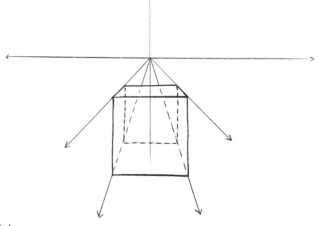

③ 為了畫出只顯示兩個面的立方體，我們必須將它安排在地平線中央或地平線上，或者是穿過消失點的直線上。

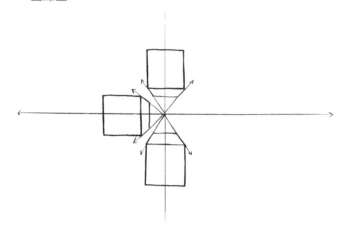

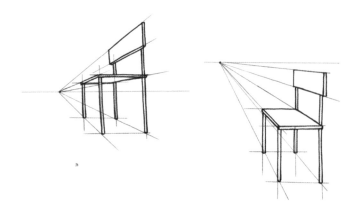

▲ 使用這個原理，我們便能輕鬆地用立方體加上靠背，畫出一把椅子。

兩個消失點的透視

如果我們轉動物體，就會發現我們看到的已經不再只是一個面，而是不同的邊角。在這種情況下，物體每個面的邊線都會往地平線退縮。兩點消失點的透視就是由此得來。

圖例 1

▼ 方塊在原地旋轉了四十五度，所以它的一個垂直邊線正對著我們，並且被地平線等分。這個方塊的面已經不再與地平線平行了。
如此一來，我們可以同時看見方塊的兩個面，兩側的消失線會在地平線上會合。

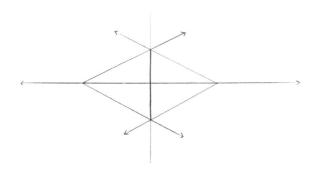

圖例 2

▼ 在這個例子裡，面對我們的垂直邊線已經不完全位於地平線中央，或是兩個消失點的中點了。因此我們能看到的兩個側面也不一樣大。

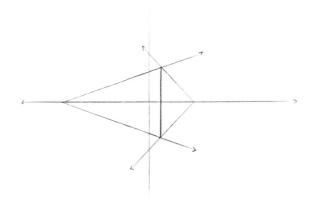

▼ 把所有的消失線拉出來後，我們就能確定這個以側邊面向我們的方塊外型。

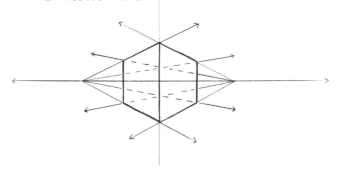

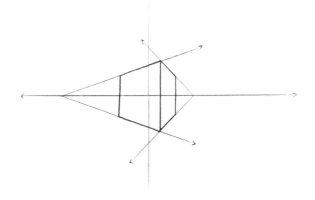

▼ 我們可以使用這個技巧畫出街角一景。

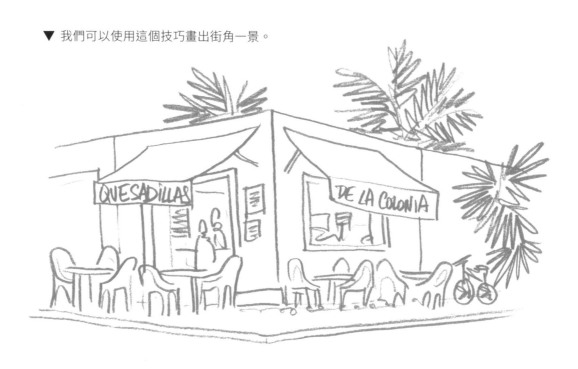

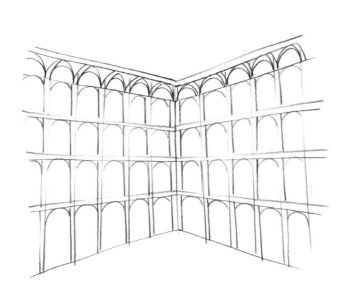

三面可視的透視

若我們將方塊下移，就會發現出現了第三個面。如果正對我們的垂直邊線跟消失點中線相合，方塊的三個面就會一樣大。這三個面是被消失線框住的。

假設垂直邊緣並不居中，三個面就不一樣大，轉向我們的那一面最大。（如圖2）

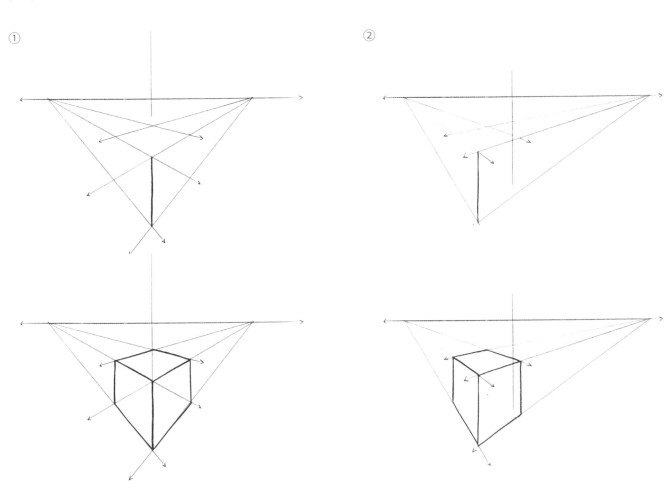

① ②

▼ 同樣的道理也可以應用在位於高處的方塊。

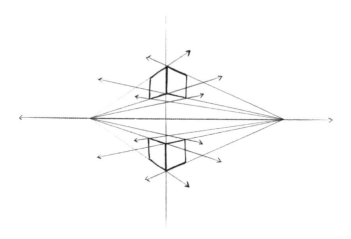

▼ 接著，我們從盒面往左方拉出和盒面邊線垂直的線，作為蓋子邊線。這幾條線的斜度會令消失點落在左下角，從這個消失點拉出的線就會形成蓋子。

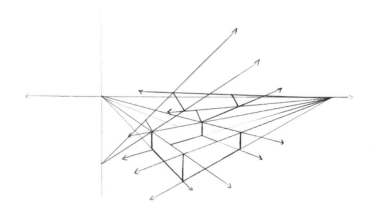

▼ 要畫出蓋子打開的盒子，我們只需要依循前面垂直邊線不居中的例子，先畫出盒子底部。不過這一次我們加上盒子內部的邊線。拉出消失線的方法跟前面一樣。

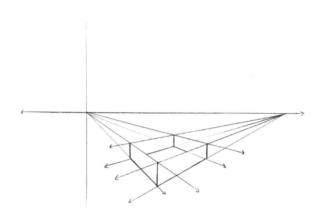

▼ 同理，我們可以畫出椅面為視覺焦點的椅子。

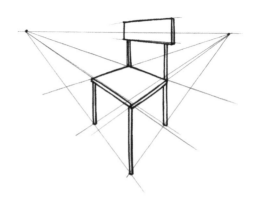

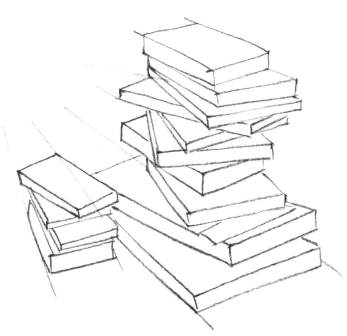

▲ 這些書本的方向並不一致，所以每一本的消失線都
　不一樣。

三角形與金字塔

我們身邊常見各種不同的形狀，它們多半沒有方塊那麼簡單。譬如，該怎麼畫出彎折物體的透視？金字塔常被用來畫屋頂和斜坡；圓圈可以用在畫圓弧。

① 要畫金字塔，我們先以消失線拉出一個方形。

② 在這個方形基底上，我們將四個角連起來，得到一個中點。

③ 從中點往上拉一條垂直線。

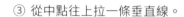

④ 最後從這條垂直線的頂點往基底的四個角拉直線即完成金字塔。

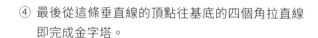
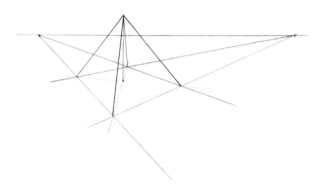

圓形和球體

以透視法畫圓圈並不太容易。因為圓圈並沒有消失線賴以依據的邊角，圓圈的透視也並非僅僅是一個橢圓形，因為圓圈的後部會向地平線退縮。當圓圈直立在我們正前方時，我們看到的是一個正圓形。當它越往下放平，正面越來越朝向天空時，兩端就越尖。它越貼近地平線，就越細瘦，直到它與地平線合為一體。

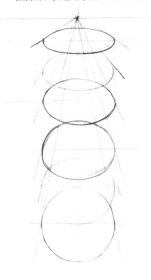

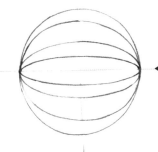

◀ 無數的圓形依一條中軸旋轉，便形成球體。

▼ 從側視角畫一排圓形時，它們會往地平線退縮。

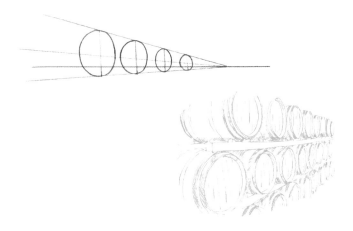

▼ 此處，地平線跟圍欄頂端等高。在這個高度，圓圈幾乎與地面平行，因此是看不出來的。在它下方的亭子底座是弧形的，上方的亭子頂內部，是明顯的圓形透視。

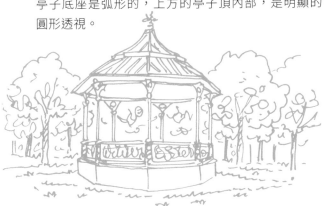

▼ 這個技巧也可以用在畫拱狀結構，它們的頂部是半圓形。

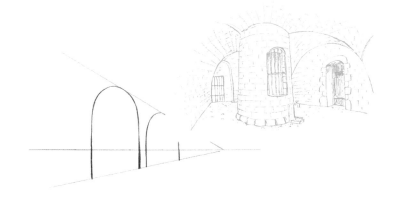

練習

　　畫畫時，並非每次都得從拉消失線開始。我們可以先用消失線幫助自己感覺透視，察覺透視的存在。久而久之，就會訓練出直覺反應。

　　為了訓練自己感覺透視，一個很好的練習方法是：我們先假想一條地平線以及消失點，再用非常簡單的線條畫出周遭的物體。仔細觀察，你會開始發現在後方的椅子腳，比在前方的椅子腳短……諸如此類。

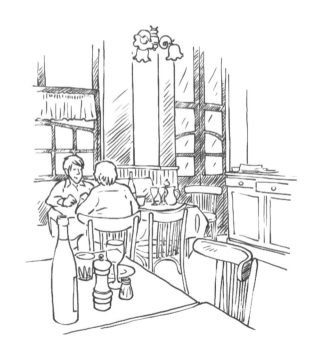

在構築一幅畫，並加上體積感的階段，最好將物體當成透明的。接著，在畫後方被遮住的線條時，我們必須加強位於前景可見的線條。這個方法能夠幫助我們確認物體的體積，加強穩定感以及透視，同時也可以奠定物體之間的比例及尺寸關係。

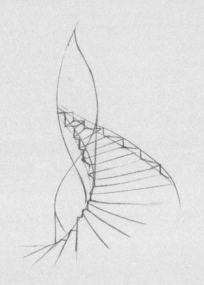

不同的透視原理

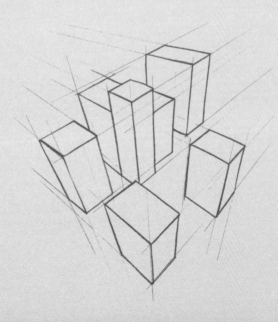

有了基本的透視架構，我們就可以加上更多的細節。依照我們畫畫的方式，同樣的主題，每個人選的不一定是同一個透視方式，也會面臨不同的難題。比如說，影子和倒影這一類沒有實際體積的元素，該怎麼表現出它們的透視呢？此外，我們也可以加強主題某一部分的透視，以符合我們想表達的概念。或者，我們可以刻意改變透視角度和規則，好讓筆下的畫面表達出獨特的意義。總之，我們可以用不同的透視引導觀眾視線，或是藉由跳脫透視規則的構圖，創造畫作深度。

物體的透視

　　一件物體的體積越小、離我們越近，它的消失線和地平線交會處就越遠。同樣的，我們也越難察覺出從它的邊線延伸出的消失線。因此我們在畫這一類小物件時，不需要花很多精力構築它的透視。我們只需要用簡單的參考線條表示出它的透視。

　　我們可以構築中等尺寸物體的透視輔助線，好讓它看起來有整體感，顯得重心很穩。但是地平線和消失點還是很遠。

▼ 一個小盒子的透視十分不明顯。

▶ 但是我們能察覺到大一點的
盒子的透視。

▶ 單人沙發就更明顯了。

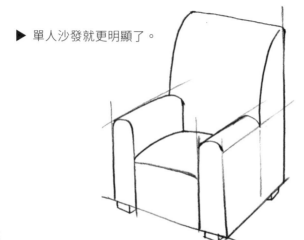

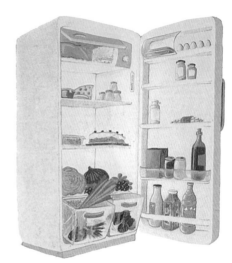

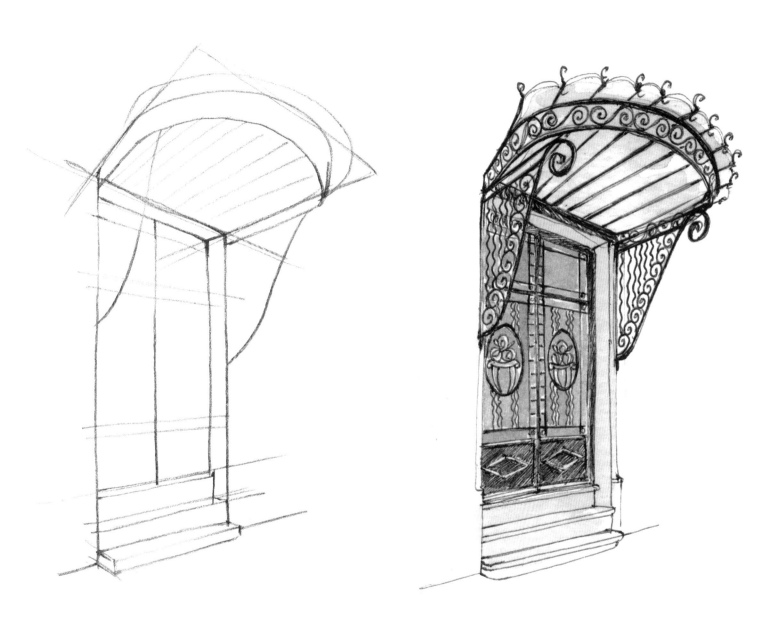

▲ 即使消失點在遠方，我們仍能從雨棚和雕花飾欄上
清楚感覺到透視的存在。

棋盤格

使用透視法畫棋盤格，或是鋪了地磚的地板，需要借助一點建構原理。

① 我們先畫一條水平線，消失點在中央。在消失點兩邊相等的距離處，再畫上兩個消失點。然後，畫另外一條和地平線平行的直線。兩條線之間的距離不拘。在第二條線上，以等距加上參考點，用來標示格子的尺寸。

③ 同樣地，從另外兩個消失點往參考點拉直線，此時看起來就像一張蜘蛛網。

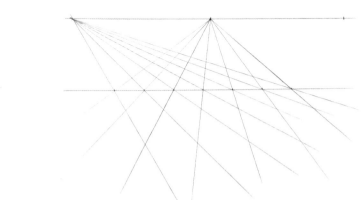

② 從中央的消失點往參考點拉直線。

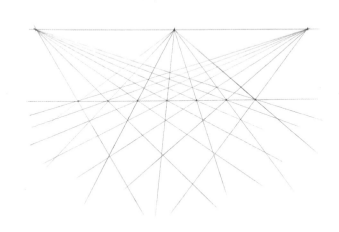

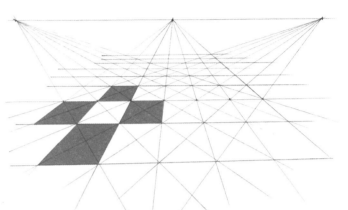

④ 最後,畫其他與最初兩條水平線平行的直線,要注意必須讓這些線通過消失線彼此的交點。
我們可以看到,棋盤格上位於前方的格子比遠方的格子還大。透視在這個例子裡非常明顯。

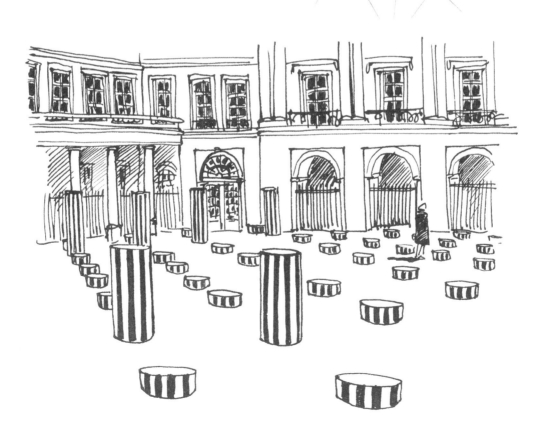

49

仰角透視

　　如果我們躺在地上，仰視高樓的屋頂，就會觀察到大樓外觀面往高處退縮變窄，就像是天空中還有另外一個消失點。

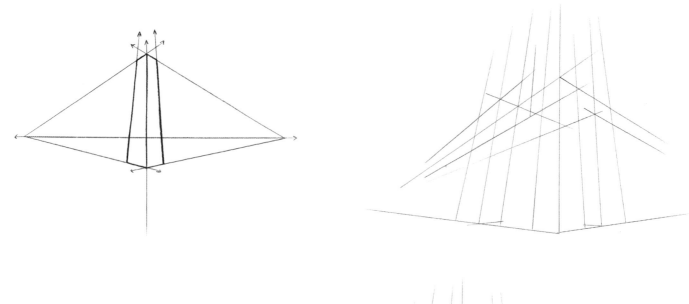

▶ 像這樣，所有的垂直線都指向高處的
　消失點，給我們退縮變窄的感覺。

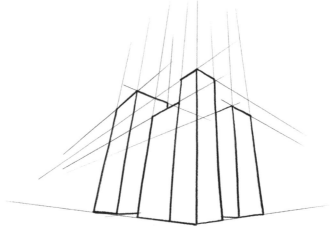

俯角透視

反之，如果我們從高處往下看建築物底部，垂直線便會往地底消失，造成新的消失點。此時，面對我們的建築物最頂層看起來最大。

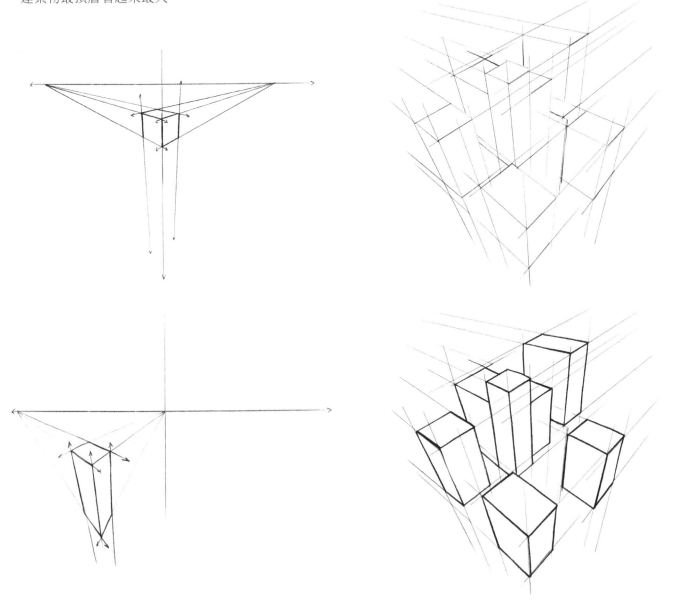

室內的透視

　　畫內部空間的時候，我們要記得地平線是被牆壁遮住的。如果是從正面看一個房間，我們就先畫一個方形。

① 然後從四個角連出兩條對角線，在方形中央相交。這個交點就是消失點。利用大方形的對角線，在方形中央再畫第二個方形：這個小方形代表房間底部的牆；介於兩個方形之間的消失線構築出左右兩側的牆、地板和天花板。

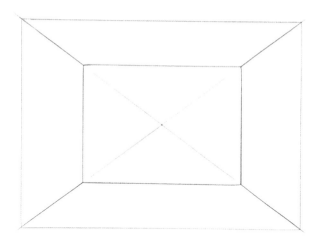

② 使用更多消失線，我們就能在空間裡建構出具有體積感的家具、地毯、門和窗。

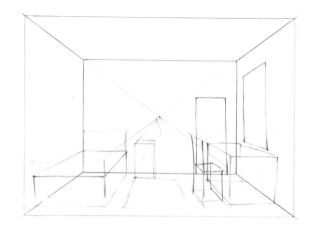

③ 最後只需要替物件加上細節裝飾。

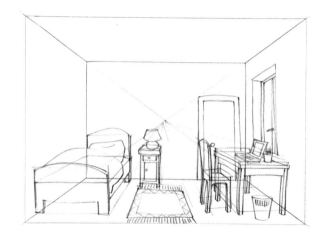

▼ 運用相同原理，我們就能添加柱子畫出複雜的牆面。

▼ 也可以移動消失點，畫出偏移中心線的空間。

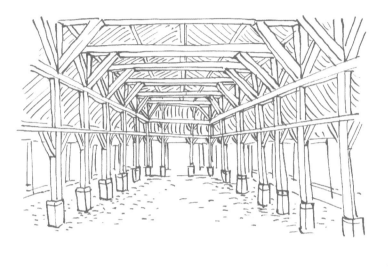

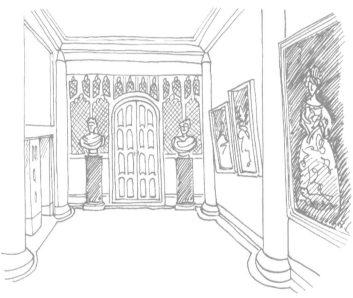

▼ 從地板的位置畫天花板，屋樑往同一個方向延伸。

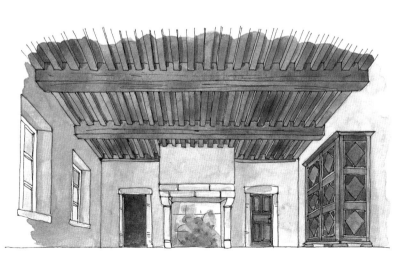

中心線透視

如果我們將視線放在透視空間的正中央，就會創造出空間深度，所有的線條都指向位於我們正前方的消失點。這種透視可以應用在和長廊和室內通道、走廊、正對我們的某條長巷等等。

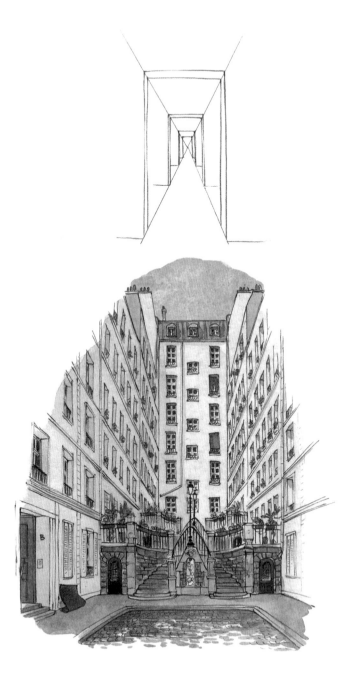

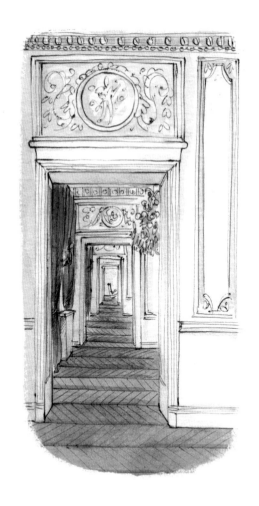

站在空間正中央，可以畫出廣角圖，要記得兩側的道路是往其他消失點延伸的。

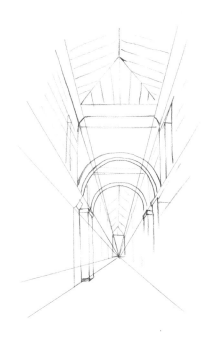

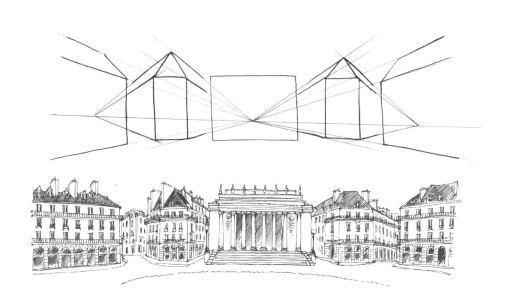

水平延伸畫面

　　假如我們畫中的物體非常接近地平線，消失線就會與地平線幾乎合為一體，所有的垂直線也和地平線垂直相交。這時候最容易感覺出透視的存在。開闊無阻的風景，令人輕鬆看出來遠方的物體比近處的小。

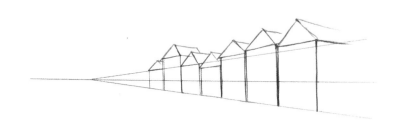

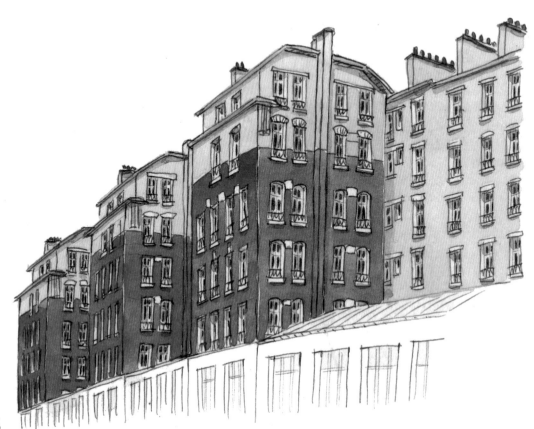

垂直延伸畫面

　　在畫高聳的物體，或者當我們抬頭畫位於高處的主題時，消失線會指向天空，並且不再和地平線垂直。這種透視比較難畫。在我們頭上的垂直線很容易令我們失去平衡感，因此必須時常重新調整自己的平衡認知。

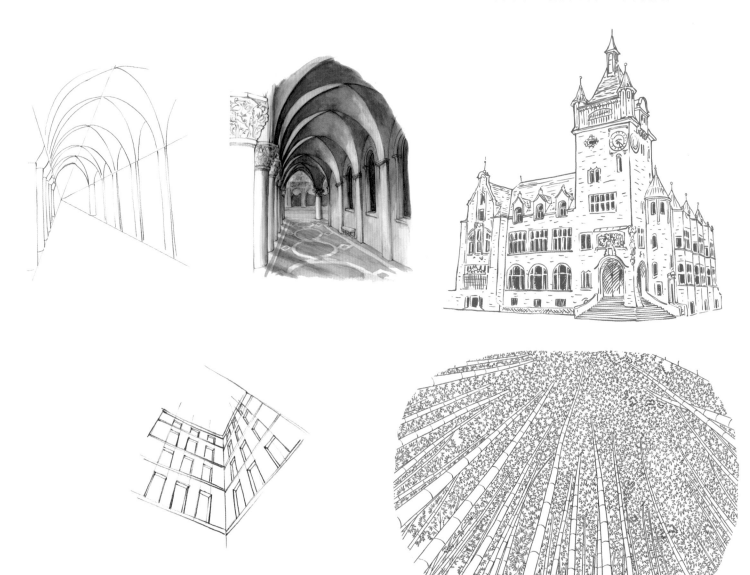

我們也可以選擇不考慮透視，將垂直線保持與地平線垂直。

斜坡和階梯

　　斜坡和階梯都是從地面傾斜而起的物體。無論它們往上方或往下方傾斜，它們都有屬於自己，不與畫面中其他物體共用的消失點。階梯的型態雖然很簡單，建構起來卻有點複雜。它是一階短過一階地疊放而成。在疊放過程中，我們就能看出來斜度。

① 從地平線上的消失點拉線構成第一道階梯，階梯的橫向邊線和水平線平行。

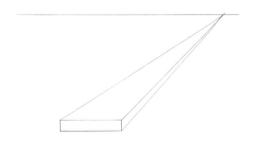

② 先確定這道階梯的高度和深度，然後在加上垂直線代表這一階高度。第二道階梯會比第一道短一點。

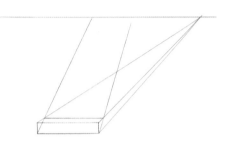

③ 第一道階梯和第二道階梯的高度畫好後，我們拉線連起兩道階梯底部的邊角，這幾條線就定義出階梯的斜度了。

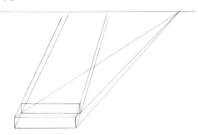

④ 接下來，靠調整第一道階梯的高度和深度，畫出整座階梯的大輪廓。

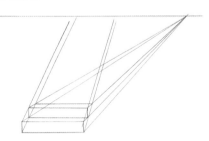

⑤ 拉出剩下的消失線，完成每一道階梯。

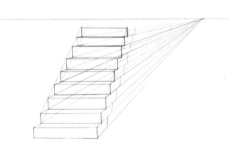

沒有梯級的斜坡只是一條斜切過消失線的簡單斜線。斜坡線條必須清楚地畫出來，並且隨著不同的斜坡線長度，我們應該或多或少感覺得出來斜坡最高點在何處，線條之間是否平行。

▼ 往上方延伸的階梯，斜坡線也往上方消失，並斜切
　過朝地平線延伸的其他線條。

▼ 但是在畫往下延伸的階梯時，斜坡消失點會位於地
　平線下方。

▼ 下方圖裡的階梯是有曲度的。因此每一道梯級都
　有自己的水平線。想像自己是一階一階地畫出自己
　腳下踩著的梯級，視線也隨著每一道梯級轉換新角
　度。由於地平線永遠在與我們視線等高的前方，如
　此一來它也就會和我們一起轉換角度。

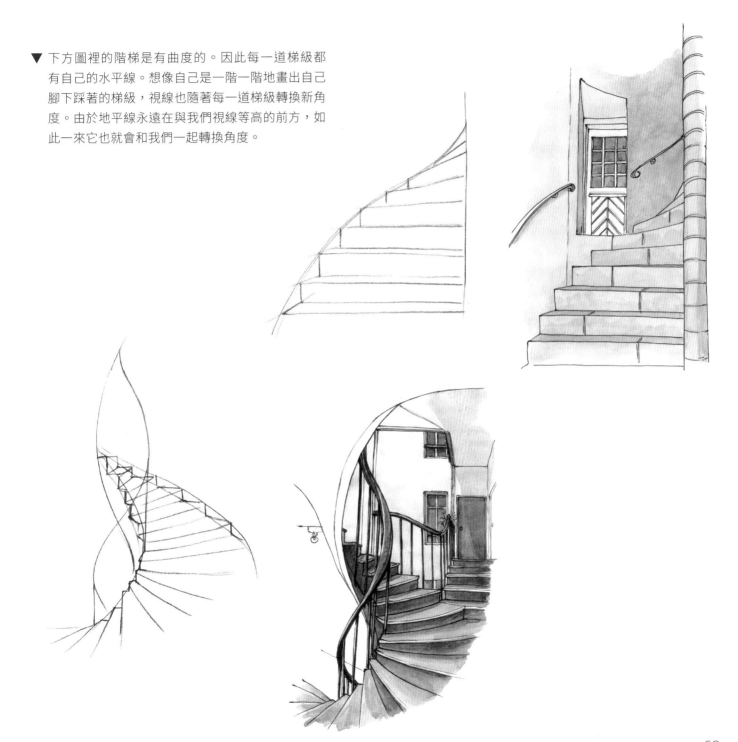

陰影和反射

陰影和反射的透視道理，也和其他物體一樣。但是要幫一個外型難以界定的物體畫透視並不容易，尤其在主題結構複雜的情況下更難。重要的是了解透視產生的原理，並且合理地畫出來，不一定得清楚地描出消失線。

陰影

下筆前必須了解，如果光源來自太陽，光線走向就是平行的。反之，假設是人工光源，光線就會全方向漫射。光線打在物體的邊角與輪廓上，將其形狀投射出來，此時陰影會出現在物體和地面。

以結構原理畫出陰影

① 從光源往物體邊角拉直線，並延伸到地面。

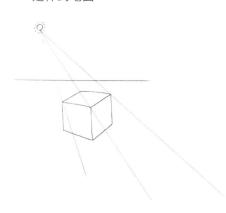

② 以光源為起點，向地平線畫一條垂直線。然後將步驟一中畫出的光源線與物體邊角相交處當作端點，向地面畫垂直線。

③ 從光源下方地平線上的垂直端點，往物體底部的垂直端點拉線延伸，直到與步驟一的光源投射線相交。

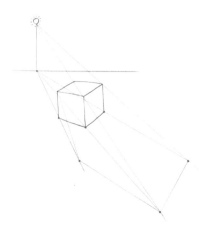

④ 光源和地面之間的重疊區塊就造成了陰影。

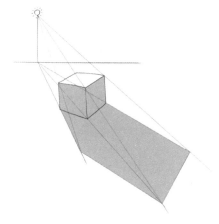

⑤ 這個原理適用於所有形狀的物體。陰影始於物體與地面接觸的端點，再由各交點拉線框出陰影區域。

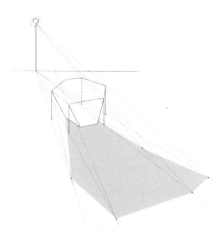

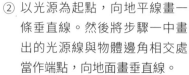

不同光源下的陰影

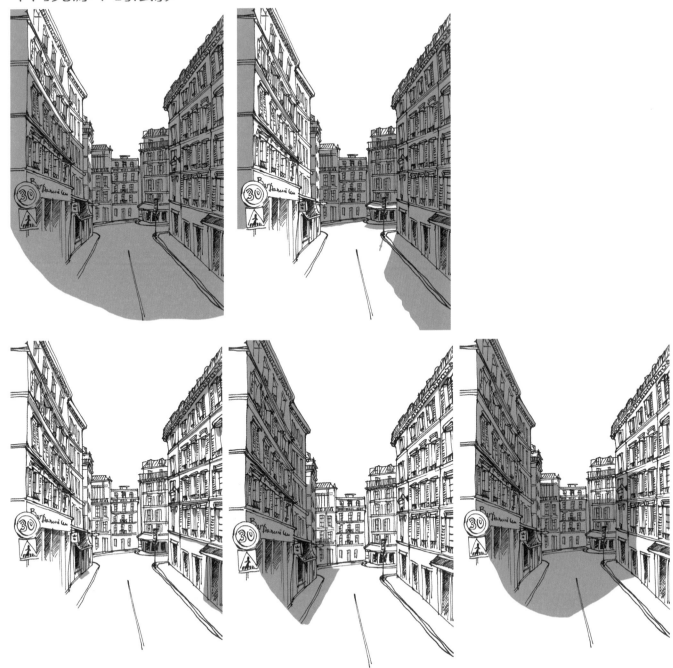

▶ 光源從我們面前的物體背後照過來的時候，物體的
陰影就會落在我們和它之間，並且形狀會漸擴。

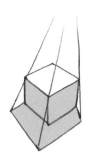

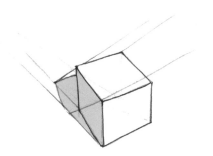

▶ 相反地，如果光源在我們後方，但是在物體前方，
陰影就會向著地平線的方向漸縮。

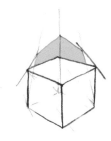

▼ 即使我們感覺不出來一個複雜物體的透視，它打在
地上的陰影還是會隨著光源的斜度，造成不同的透
視結果。

反射

假設物體放在一面鏡子上，倒影的透視就會和物體本身的透視一模一樣。

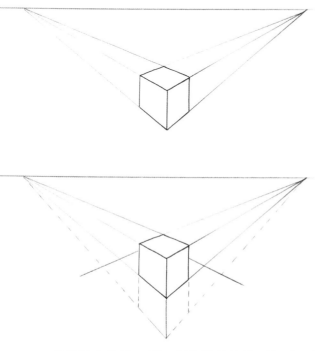

當鏡子在物體一側，與物體的邊線平行時，透視原理也是一樣的。

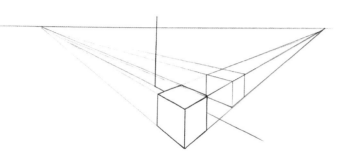

如果鏡子放在物體的對角，我們就必須先評估物體和鏡子間的距離，再將同樣的距離帶進鏡子裡，畫出複製物體。

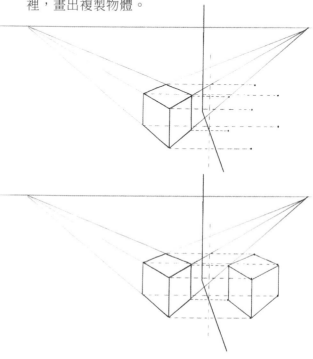

在鏡面球體上，所有的直線都變得彎曲。球體中心的線條會往外膨脹，而在球體邊緣的線條會順著球體輪廓彎曲延伸。

透視感

我們畫畫的時候，不一定會先用線條打出透視底稿。或許出於個人喜好，也或許是因為主題中的消失點不明顯，又或許是我們想表達的是一個特殊的氛圍。在這種情況下，我們該怎麼畫出空間的情境、深度、和尺寸呢？

離我們比較近的物體，會比遠方的物體來得清晰，那是因為空氣密度會令遠方的物體變得模糊。我們可以使用幾種手法將這個現象畫出來。近處物體的顏色會比遠處物體來的深。

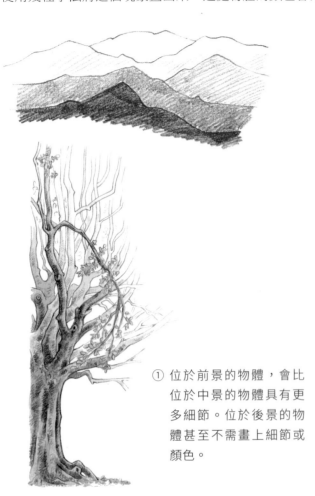

① 位於前景的物體，會比位於中景的物體具有更多細節。位於後景的物體甚至不需畫上細節或顏色。

② 即使構圖元素之間的尺寸比例已經清楚表達出透視感了，我們仍然可以替前景元素加上比較飽和的色彩。

③ 如果我們畫的是正面視角，前後景又彼此交錯，肉眼難以分辨，就可以混合使用前面講解的三個方法。

④ 為了不讓畫面看起來扁平，失去深度，我們可以特
別強調前景物體的細節和顏色。

⑤ 想表現兩個都有許多細節，又重疊在一起的物體
時，我們可以用顏色，或是用不同的線條表達不同
的明暗度，強調兩者之間的距離。

⑥ 或者是無論前後景，我們都用一樣的線條。但是利
用前景物體遮蔽後方物體的層疊效果營造出空間感
和景深。

和透視玩耍

　　雖然我們已經了解透視的規則，但有的時候，依照你的畫風、技法、和視覺效果，我們也可以不用系統性地遵循這些規則。

　　畫平面圖時，我們通常會使用俯角透視。假使我們嚴格遵循透視規則，平面圖上較遠的建築物就會越來越小，難以辨識；而且透視感還會被壓得扁平。所以在這種情況下，我們可以將建築物配置在有格線的平面上。至於以定點旋轉方式表現出的全景圖中，消失點、消失線和地平線會隨著視線旋轉，繞著我們改變位置。在正常的情況下，我們頭部兩側的視野不會比正前方來得遠。藉由連起所有的消失線，我們就創造出一幅具有弧度的透視。地平線變得彎曲，景物看起來有魚眼效果。

若想營造童趣感，我們可以擺脫透視規則。但是依然要兼顧空間感和景深。

另一方面，嚴格地執行透視規則，就可以創造出不可能的空間和物體。比如下面三個例子，靈感來自於俄羅斯藝術家安納托利·克年科(Anatoly Konenko)的作品。

視角

我們所有對環境的觀察，都始於我們的眼睛、我們對空間中物體尺寸的目測、我們在空間中的方位、以及筆下物體和我們視角之間的相關位置。因此，在正式下筆之前，我建議大家先試著畫幾個小速寫。小速寫能幫助你決定眼前或腦海中想畫的物體，在正式畫紙上的尺寸和相關距離，如此更能夠在有限的紙張範圍內，忠實表現我們看見或是感覺到的景物……。

空間感

每一天，我們穿梭、生活在不同的環境中。周遭的環境永遠不停在變化，我們該如何觀察到這些變化？

你可以列出自己在一個星期當中造訪過的空間，問問自己如何在其中起居，感覺和觀察到什麼，有那些東西特別吸引了你的注意力。別忘了記下第一個閃進腦海的關鍵字和形容詞。接下來，按照實際觀察或是你的記憶，用小速寫圖，畫出這些空間。盡量用圖畫表現出所有你觀察到的景物關鍵字。

速寫例子與關鍵字

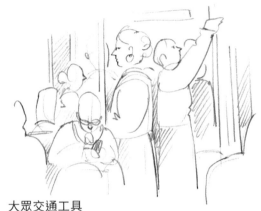

大眾交通工具
一個封閉的空間，狹窄，受困感。

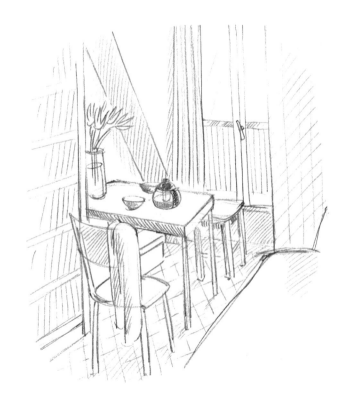

室內生活空間
封閉的生活空間，近距離視角，展現真實比例。

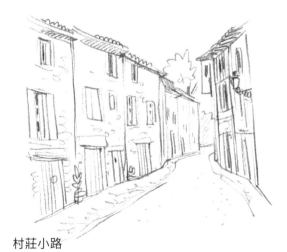

村莊小路
矮矮的小房子，稍微蜿蜒的線條。

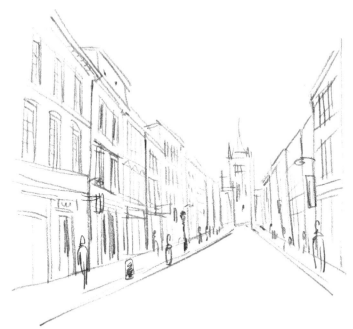

Point
在包包裡放一本小本子,以圖畫取代文字紀錄身邊的景物,不需要畫得很逼真。如此一來,你會越來越熟悉周遭景物,將來這些紀錄將會有很大的幫助!

市區裡的街道
城市會有比較高的建築物,往遠方延伸的道路。

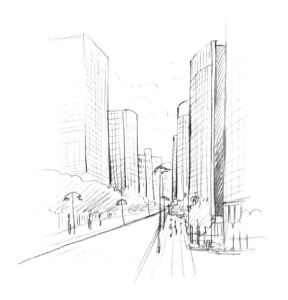

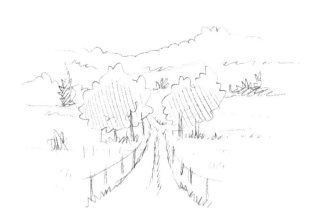

高樓之間的馬路
非常高的牆面,壓迫感,必須抬起眼睛仰望。

鄉村小徑
開闊的視野,無際的景物,大自然。

尺寸和距離之間的比例

　　我們周遭的環境，是由具有不同尺寸和距離比例的物體組合而成。物體之間的空間距離和它們彼此的尺寸比例是決定物體關聯性的必要條件。

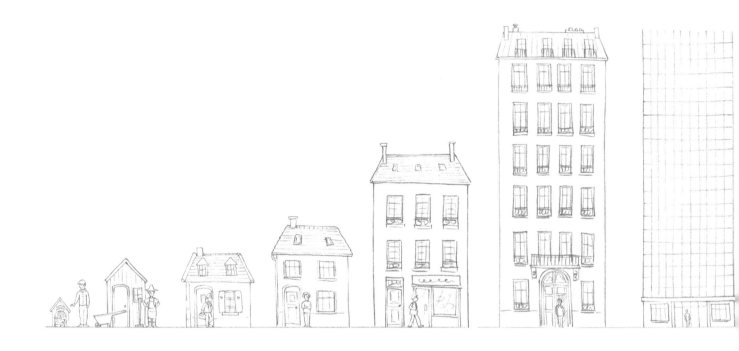

畫畫的時候，我們必須決定物體之間的距離和距離造成的物體尺寸變化，即使是寫生也應該如此。

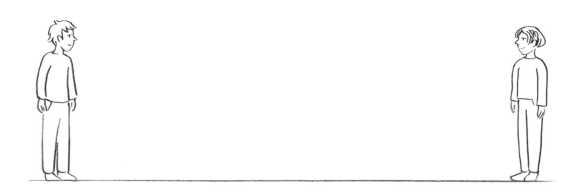

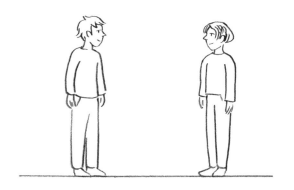

兩個人之間的距離會傳達出不同的親疏效果。

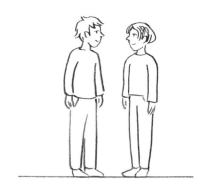

地方特色

　　就算沒去過紐約，只要聽某個人的描述，你多半就能想像出一幅畫面，並且感覺到紐約的特色。譬如說高聳的摩天大樓，數不清的建築物和人……。不同的地點會傳達不同的印象和個性。因為它們有不同的組成元素、質材、歷史、生活方式、文化、空間使用方式……。

　　以紐約來說，人們感覺到的可能會是：都市叢林、被遮住的地平線、為數不多的植物、很多人、現代化的質材、非常高的建築物、密集的色彩和資訊……。所以當你在畫紐約市街景的時候，必須將以上所有訊息都考慮進去。

　　為了讓你更了解這個原理，以下有幾個參考圖例：

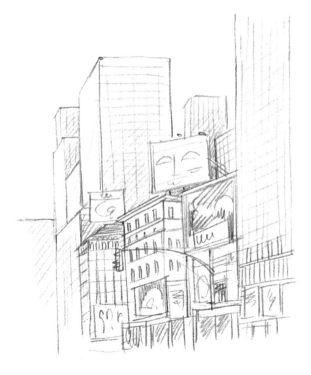
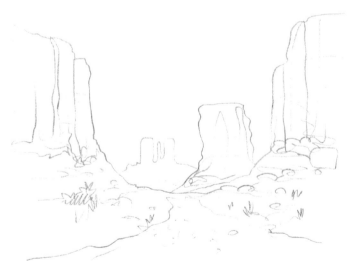

美國大峽谷
印象：開闊、空曠、令人自覺渺小、炎熱……。
原因：荒野、杳無人煙、億萬年的岩石、乾燥氣候、稀少的植物……。

Point
當你身處一個你想畫下來空間裡時,將它解構是一件很有趣的事。這樣做能夠幫助你理解自己的感覺,進而更容易將它轉移到紙上。

原始的海灘
印象:遺世獨立、平靜、一望無際……。
原因:舒適的氣候、海洋、開闊的空間、一眼就看到地平線、沒有汙染的自然環境……。

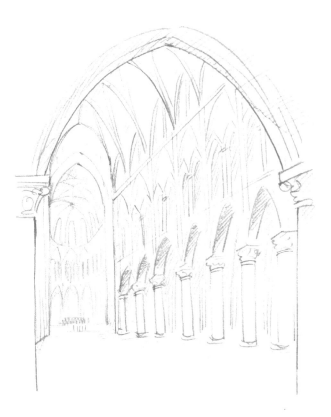

教堂內部
印象:適合冥想、平靜、不自禁仰望、垂直感……。
原因:高聳的建築結構、精雕細琢的石材、豐富的建築細節、從高處窗戶射進來的昏暗光線、悄聲講話的人們……。

不同的視覺判斷

　　每個人對眼前空間中物體的目測尺寸都有不同
的視覺判斷。況且,我們每個人的身高也不同。我
們有時把物體畫得很大,彷彿它們近在眼前,有時
又不經思索地將物體畫得很小。因此,我們最好在
畫畫之前先稍微了解自己對空間的判斷,免得畫好
之後的物體大得逼近畫紙邊緣,或是侷限在畫面一
角。

▲ 首先,先不加思索地畫下幾幅眼前主題的小速寫,再觀察一下紙上物體的尺寸:它們是大還是小?接著,保持同樣的
　位置,重新畫一樣的速寫,但這一次必須強迫自己將主題放大或縮小。這個步驟不太容易,因為我們每個人的空間比
　例感都不同,基於不同的距離,我們認為合理的物體尺寸也各異。

▋練習畫

先將一個物件畫得小小的。然後,再用尺測量實物,以實際尺寸重新畫一遍。如果物體位於眼睛高度,沒有太複雜的透視,將會比較容易做這個練習。

Point
能純熟地掌握畫紙上物體的尺寸,將有助於我們的畫面安排,決定何者應該進入畫面當中。

▲ 物體不大的情況之下,徒手速寫和仔細測量後的描繪,兩者差別不會太大。但是透過這個練習,我們就能看出來當我們以自己的視覺判斷畫出來的比例。這個練習的目的不在於畫出物體的實際大小,而是一種觀察力的練習。

紙的尺寸

以畫風景來說，很多時候我們不一定意識到自己之所以想畫眼前的景物，是因為其中某個特點吸引了我們的注意力。如果我們不加思索就開始畫，沒考慮過自己心裡的「內定比例」，一旦開始畫後，就會因為錯誤的位置安排而使眼前美麗的景物變得難以下筆。我們也有可能變得不喜歡那幅畫，但又找不出原因。原因很簡單，因為我們的畫紙上並沒強調出風景裡的關鍵特色！

▲ 在這個例子中，聖米歇爾修道院的頂部被切掉了，因為下筆位置太高。

▲ 有時候，我們會習慣從畫紙左邊開始畫，等到畫到右邊時，已經沒有空間加入某些畫面元素了。

▶ 如果我們從紙的底部開始畫起，也會發生類似的狀況。

所以，我們必須在畫畫之前針對吸引我們注意力的主題元素，先問自己幾個問題。

比如說，輕輕用鉛筆簡單畫出不同的元素，確定它們彼此之間的關聯，我們想要表現的元素也都照我們的想法安排在紙面上。另外一個方法是用大一點的紙。

位於畫面左邊，我們真正感興趣的細節已經超出紙面了。這幅畫是從紙面中央開始畫的，忽略了畫面兩頭的物體位置。

這張圖裡的建築物離畫畫的人太近了，所以顯得很巨大。畫紙已經容納不下建築物底部和街道。

83

以照相為例子

　　當我們透過相機觀景窗瞄準主題時，通常不會馬上按下快門。很多時候，我們會朝主題挪近一點，或調整拍照的位置。我們甚至會蹲低身體，或踮起腳尖。在面對想畫的主題時，我們也應該運用同樣的方法，而不是馬上開始下筆。先用眼睛仔細看，然後也許調整到我們喜歡的位置：往左邊或往右邊一點，高一點或低一點……。因為眼前的主題並不像我們一開始以為的那樣，只有一種表情。用你在拍照時那樣自然的調整動作，選一個視角從不同的高度和方向觀察主題。藉著調整視線，發掘所有的可能性。然後，在這個位置上畫幾個小速寫，用畫筆重新體會不同的視角變化。

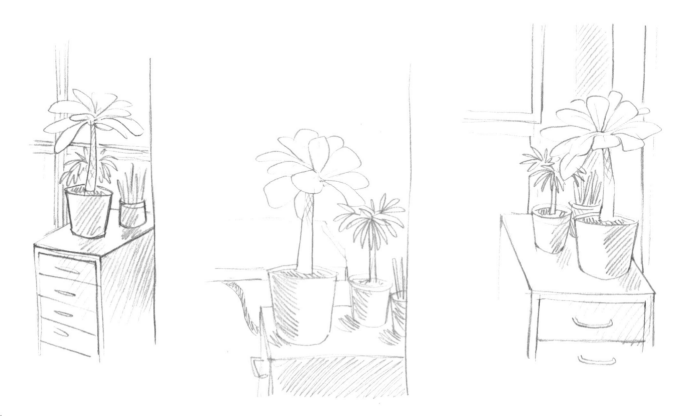

Point
我們拍照是從藝術角度做各種選擇（位置、使用不同濾鏡創造效果等等），畫畫的道理也很類似。

視角構成

　　無論想畫的主題真有其物還是虛構的，我們的視角都很重要。我們的視角應該放在主題的哪個方位？我們做下的決定，將會影響畫面中描述的故事。此外，在畫畫之前問自己問題，嘗試各種不同的可能，以期符合自己感覺以及想表達的概念。我們是自己畫作的第一個觀眾，在畫作完成之後，呈現在其他觀眾眼前時，又會造成什麼效果？

主題是一幅風景時

正面視角，眼睛高度

這裡使用的是正面透視。我們可以向左右移動，好決定哪一個角度可以呈現我們覺得有趣的元素。

俯視視角
從高處望向主題，消失線往低處延伸。可能會或多或少地造成暈眩感。

仰視視角
從低處望向主題。消失線指向高處。會造成有壓迫感的視覺效果。

傾斜視角
地平線是斜的。主題看起來歪向一邊。會造成失去平衡感的效果。

在正式畫畫之前，你可以很快地從不同角度畫幾個
速寫。

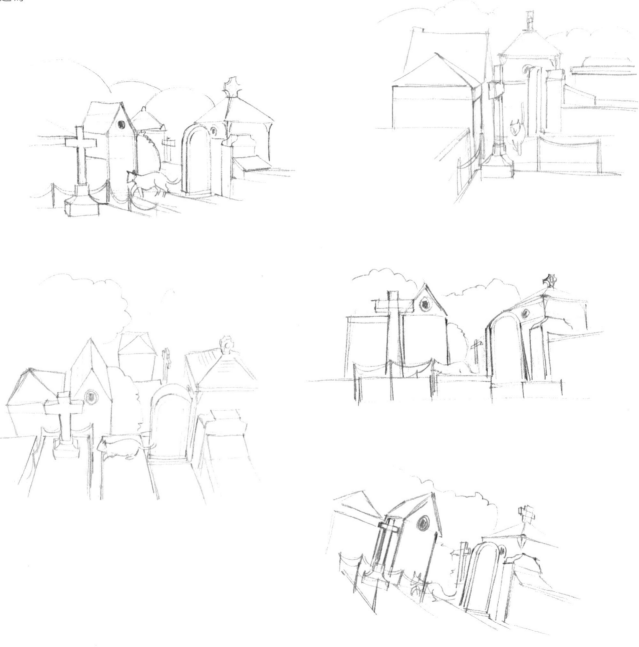

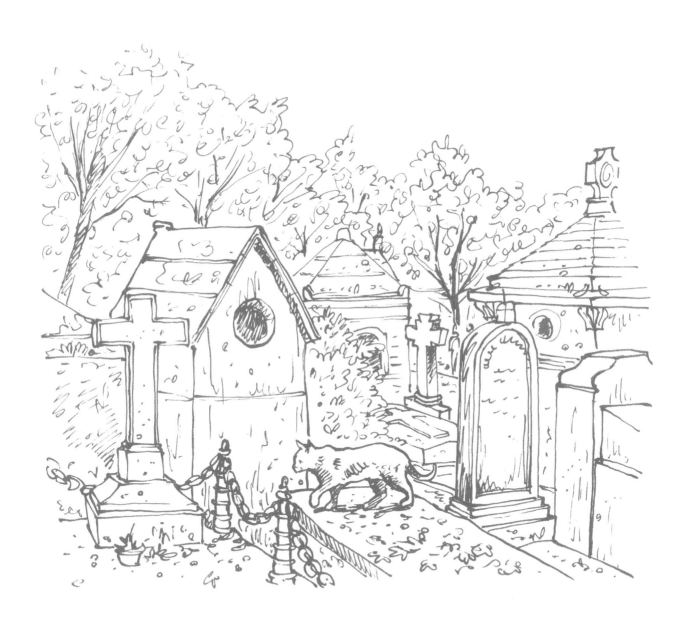

主題是人物時

畫人物的時候，我們選擇的角度會代表我們對筆下人物的感覺。

站在一幅畫作前面，觀眾的眼睛會馬上被畫裡的人物吸引，因為觀眾對人物具有認同感。因此，視角的選擇能夠幫助情緒的傳達。

正面視角
如果我們用視線高度正面畫人物，人物並不會因為透視而變形。這就是所謂的「平視角」。此時人物的位置並不會傳達太多情緒，但是如果我們觀察畫中人物的眼睛，就會感覺他正在直直地看著我們。

四分之三視角
我們和人物的視線並不交會。觀眾和畫中人物也不會產生很強的關聯。這個角度會引導觀眾接近畫作，彷彿在指示某種動靜或是方向。

側面視角
人物望向畫面側邊的遠方。如果望向右邊，看起來就像是往前看；如果望向左邊，就像是往後看。這是因為在西方文化裡，我們的閱讀方向是從左到右。

背面
我們看不見人物的臉孔。觀眾很容易產生認同感，因為兩者面對的方向是一致的。

俯視
這個透視角度會使人物變形。消失線會指向地面，因為我們是在比人物還高的位置往下看。人物看起來縮小了，造成一種孤獨脆弱的感覺。

仰視
我們在人物下方，消失線往高處指，也會令人物變形。這個角度使人物看起來很重要，具有權力和地位。

視窗

由於沒有辦法在同一時間內看盡所有的角度，我們有限的視野就會形成「視窗」效果。無論是畫紙的邊緣，或者我們選擇在紙上某條界線前停筆，我們都是在創造視窗。視窗裡呈現的，是我們眼前或者腦海中看到的某一塊景物。

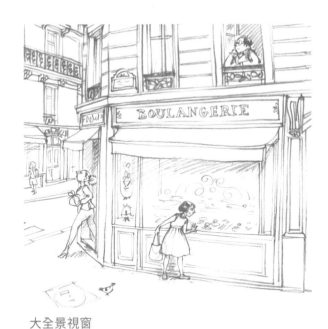

大全景視窗
只呈現最重要的那一部分空間，以及正在發生的事件。

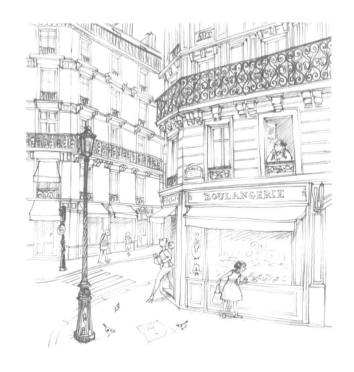

全景視窗
呈現的是大環境，大塊風景，或場景。

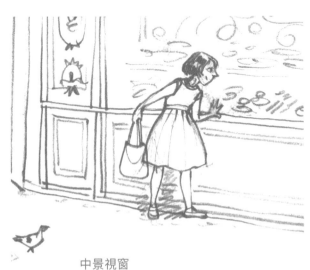

中景視窗
更靠近主體人物，人物全身入鏡。

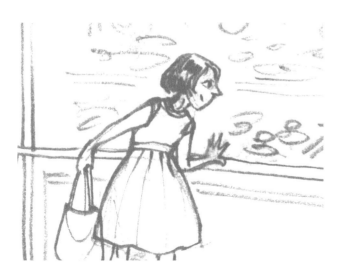

美式視窗
呈現膝蓋高度以上的人物。

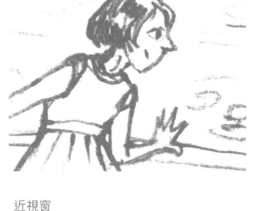

近視窗
呈現人物腰部或胸部以上的部分。這時候已
經進入人物的個人空間裡了。

特寫視窗
視窗焦點放在人物臉孔上。此時人物
和我們之間已經沒有距離了。此時我
們很容易對人物產生喜惡，情緒反應
很明顯。

大特寫視窗
我們的注意力會被有特殊意
義的細節吸引。

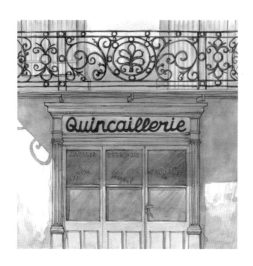

▲ 以中視窗清楚表現建築體上的店面。

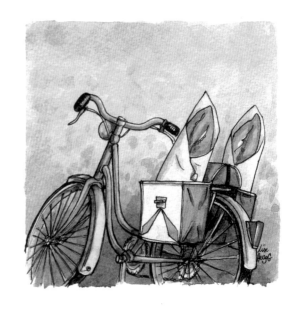

▲ 近視窗裡的腳踏車。

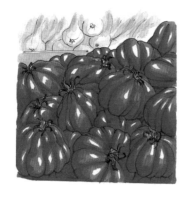

▲ 特寫視窗裡的番茄。

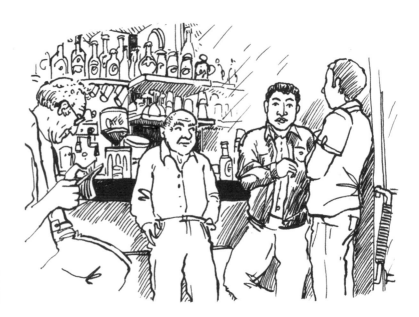

▶ 美式視窗讓我們彷彿置身於這群人物的對話環境裡。

▼ 大全景視窗
　用大全景傳達夏天的感覺。

Point
你可以在一張紙上割出長方形的洞，用這個「視窗」來幫助自己觀察畫面，就像透過相機觀景窗看景物一樣。

構圖、背景補強

一旦我們在實際或想像中的景物裡，選擇好我們的位置後，還必須再做幾個決定，才能更準確傳達我們想透過畫作敘述的「故事」。繪畫元素在畫紙上的方位已經安排好了，但是畫面敘述的故事和元素的重要性還沒完全定案。此時我們該如何確定畫作能達到想要的效果？

閱讀方向

　　在西方世界裡，我們的閱讀方向是從左往右，從上到下。所以我們欣賞一個畫面或者一幅畫的方向也遵循同樣的習慣。繪製作品時，我們可以將這個視覺習慣列入考量。

　　眼球會以不間斷而且持續的動線先掃視一幅畫面後，再停留在其中某些元素上。複雜的區塊會拖延視線移動速度，大面積或者比較近的物體則讓眼睛感到易於瀏覽。至於其他元素，比如近景和某些顏色，也能吸引視線。當然，這些視覺反應都發生在極短的時間內。

▼ 畫作裡的人物會最能吸引視線，尤其是人物
　 的臉孔和眼睛。你可以看看這一幅畫，感覺
　 自己的視線走向。

▼ 所以當人物向右邊看的時候，代表他正要開始講一個故事，或是往前面或未來前進。相反地，往左邊看的時候，表示他面向過去。這兩種效果都是在觀眾不知不覺中發生的。如果你畫出的人物有動作，方向感就格外重要。你必須考慮人物向左或向右行進對觀眾認知造成的影響。

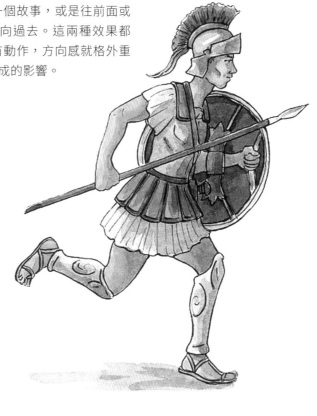

Point
記得事先畫幾個小速寫，
看看會造成何種效果。

▼ 如果你的畫是極度開展的橫向構圖，觀眾視線將
　　會一無阻礙地從左往右移動。

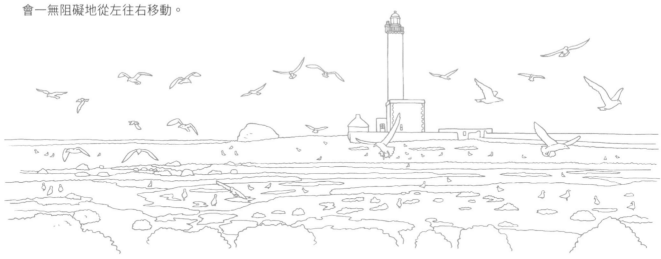

▶ 如果畫作以直式構圖為主，眼睛將
　　會因為必須放棄水平掃視往上「
　　爬」而有些疲憊。垂直線條雖然讓
　　畫面看來剛硬，但是卻能幫助提高
　　視線。

若你的畫作主題以傾斜視角為主，為了讓視線無負擔地掃視整幅圖畫，可以用不同的傾斜線條打破單一方向，既引導視線，又支撐構圖。

Point
所有需要吸引目光、鼓勵視線停留的專業領域，譬如傳播、影視、和行銷等等，在視覺設計上都會使用符合他們目標市場的閱讀方向。

等分格線

　　等分格線其實是攝影常用的方法。也許你會覺得，把這個原理用在構圖上也挺有趣的。這個方法能夠創造出有活力又具平衡感的構圖。這是一個很常見的構圖原理，不需要太多思考就能應用。

　　首先，將畫面以水平方向和垂直方向分別分成三等份。不用分得很精確，而且也不一定要用鉛筆畫線。接著，我們把主體元素放在其中一條垂直線上。為了達到完美的平衡，必須把主體元素的水平線放在最低的那條水平等分線上（前一個圖例中的藍線），留出天空的空間。如此能夠避免主題位於畫作中央，不但看起來會顯得呆板，也阻礙視線自由瀏覽整幅畫。

　　此外，也最好避免將兩個重要元素放在同一邊或同一條線上，因為它們會削弱彼此的力量。

視線會被隱形垂直和水平線造成的四個交叉點吸引。所以必須將重要的構圖元素安排在這四個點上的一個。

▼ 譬如人物的雙眼……

▼ 或者被略微遮擋的細節（如圖中貓的眼睛）。

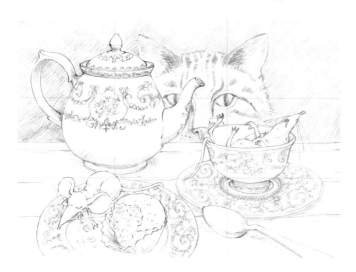

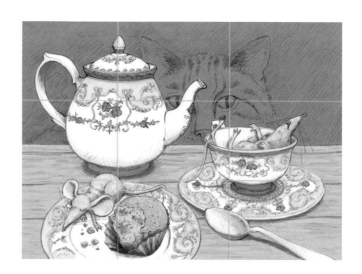

在正式下筆前，先畫幾個小圖，試著在畫紙空間裡用不同的配置，安排你的繪畫元素。最重要的是仔細安排主題元素的位置！

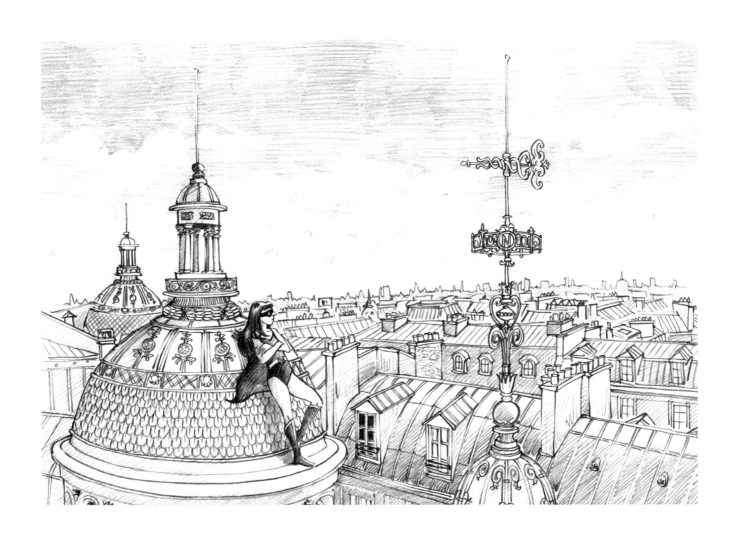

▼ 將鐘樓安排在畫面中央，
將無法營造出畫面的活
力。

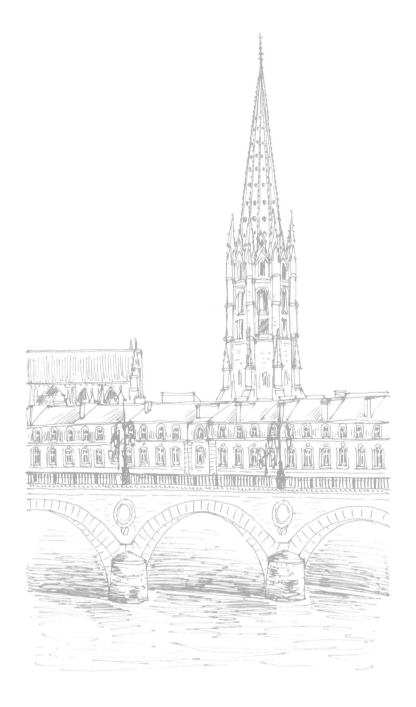

我速寫本裡的這一幅畫，很自然地使用了繪畫元素的實際位置。

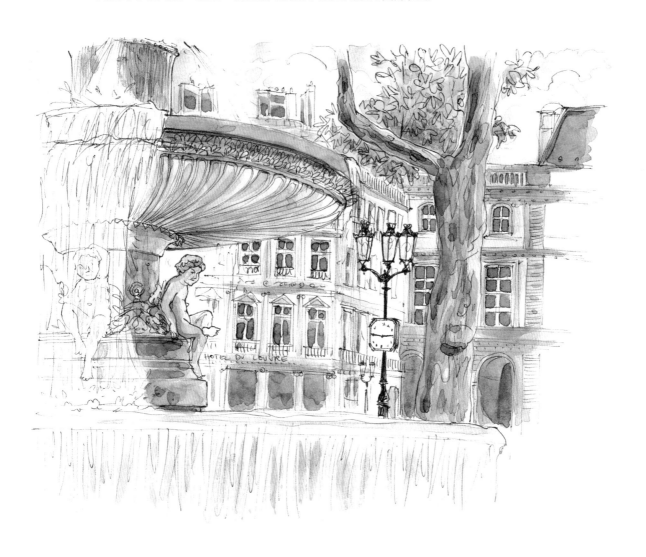

繪畫元素的尺寸

在一幅寫實畫裡，繪畫元素彼此之間的尺寸比例，取決於它們的實際尺寸和在空間裡的相關位置，也就是它們呈現的透視結果。如果畫裡有一頭大象和一隻老鼠並排而立，老鼠和大象比起來會顯得非常小。但是假設老鼠離我們很近，大象很遠，那麼老鼠就會顯得大一些。

敘事性畫作裡，我們可以用繪畫元素在故事裡的重要性以及它們傳達的情緒特色來決定它們的尺寸。總而言之，元素的尺寸取決於它在空間中的位置和故事裡的地位。

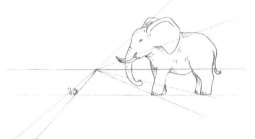
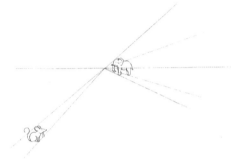
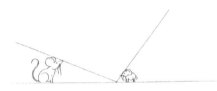

▶ 在一個簡單的透視基底上，將不同尺寸的元素畫上去，再變換它們的位置。

▶ 如果從地面高度看，你將無法看出來地平線上遠處物體和近處物體之間的距離，因此錯視效果會更強烈。

▶ 想像一個故事，隨興變換元素的尺寸。此時便不須硬性遵守元素的透視和實際尺寸關係了。

你可以依照自己的喜好放大或縮小繪畫元素。
比如將原本很小的物體放大到清晰可見。

◀ 為了讓觀眾看得清楚，
屋脊上的風信標稍微放
大了一點。

▲ 這張圖裡，裝著蔬菜的籃子位於前景，所
以可以放大，和位於後景的物體形成對
比。

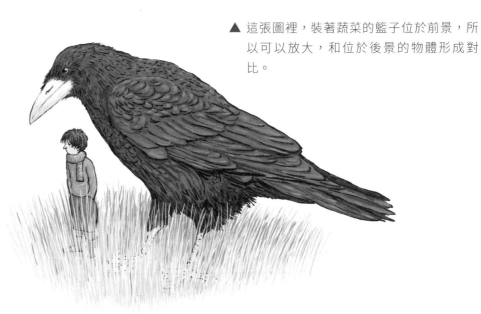

▶ 如果是想像出來的畫
面，我們就可以完全不
考慮元素之間的實際尺
寸了。

109

構圖、背景補強

我們已經知道，自己之所以會選擇畫一幅以實際景物為主題的畫，是因為景物中有某些元素特別吸引我們。那麼我們應該如何讓那些元素看起來比較突出？如果它們實際體積很小，又該如何補強它們的視覺效果？

假使畫面是我們想像出來的，以上兩個問題就更重要了，因為畫面的故事性是靠不同元素之間的關係鋪陳出來的。

無論是寫生或想像，我們首先都應該先決定自己在空間裡的位置，我們和元素之間的關係，和我們的視角（參考第八十六頁「視角構成」）

實際寫生

畫寫生作品時，先決定每個物體的位置。然後將你想吸引注意力的物體放在等分線上（參考第一百〇二頁），或前景之中，或從其餘物體中獨立出來。先試畫幾個小速寫圖例，找到你喜歡的構圖。

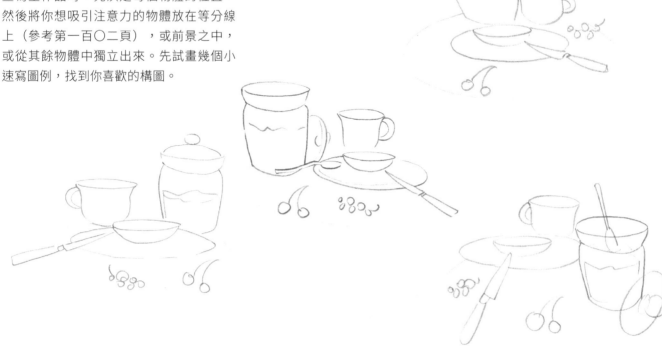

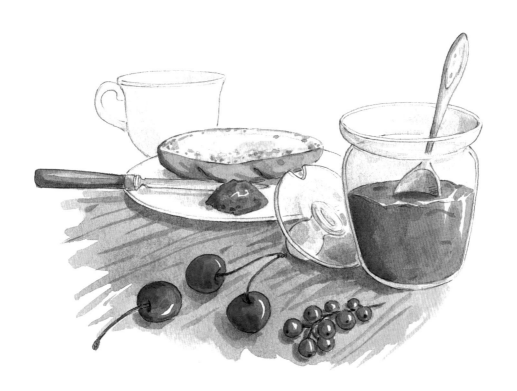

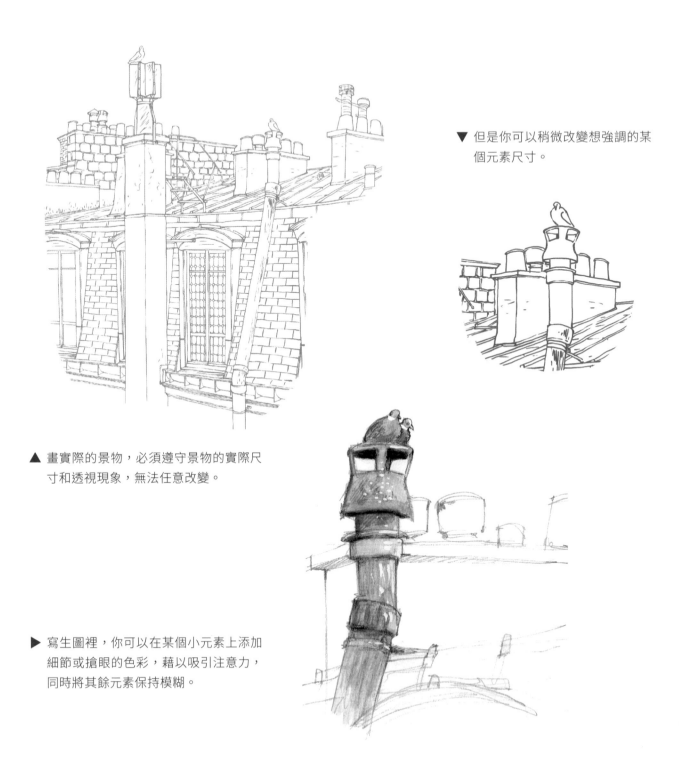

▼ 但是你可以稍微改變想強調的某
　個元素尺寸。

▲ 畫實際的景物,必須遵守景物的實際尺
　寸和透視現象,無法任意改變。

▶ 寫生圖裡,你可以在某個小元素上添加
　細節或搶眼的色彩,藉以吸引注意力,
　同時將其餘元素保持模糊。

▶ 相反地，彩色圖中留白的部分，可以
提高觀眾的好奇心和吸引力。但是要
記得留白的部分必須加上細節，否則
容易被忽視。

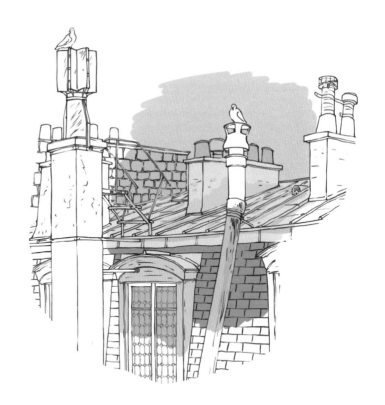

▼ 或加強色彩飽和度。

▲ 你可以藉由加上細節強調某個元素。

▼ 你可以只在想強調的部分加上顏色，使觀眾
　易於看出它們的重要性。

▶ 也可以將你感興趣的元素留白。

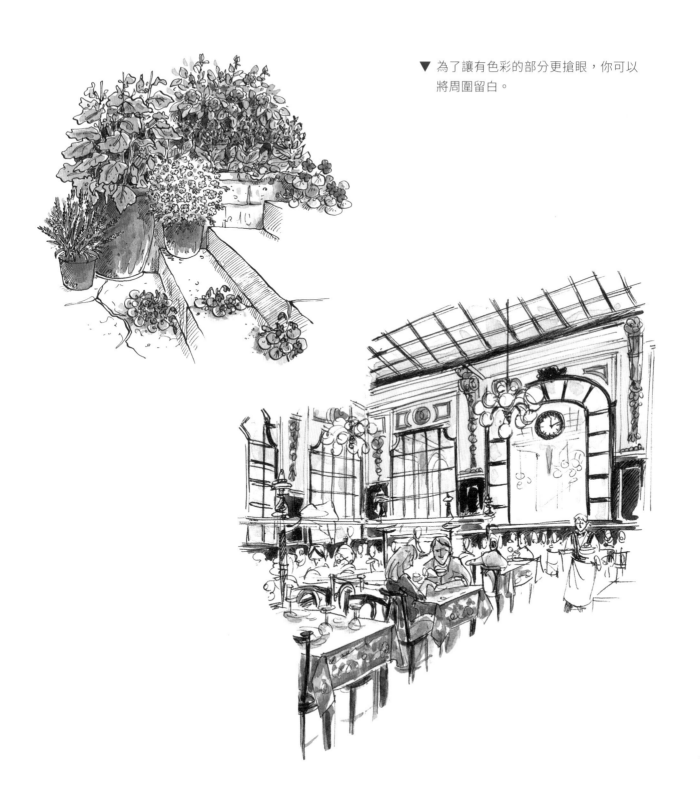

▼ 為了讓有色彩的部分更搶眼，你可以
　將周圍留白。

想像畫面

在畫虛構的畫面時，由於所有的構成元素都是想像出來的，你可以隨心所欲變換它們的尺寸。配合我們的故事內容，我們可以替想要強調的元素選擇或大或小的尺寸。它在空間裡的位置，以及與其它元素之間的相對關係，也會影響它呈現出的重要性。

正式構圖之前，你可以用簡單的形狀畫幾個小速寫。這兩頁的圖例目的在找出最適合小貨車的位置。

◀ 將小貨車放在場景底部，能強迫視線深入場景，拉近觀眾與畫作的距離。但是由於它不在前景上，重要性也就變得比較不明顯。

如果想強調的元素很小，那麼就得特別注意它的位置安排。此外，和畫作其他元素相較之下，它的表現手法也很重要。

▶ 比如這張圖裡的小貨車，細節就比其他部分來得多。

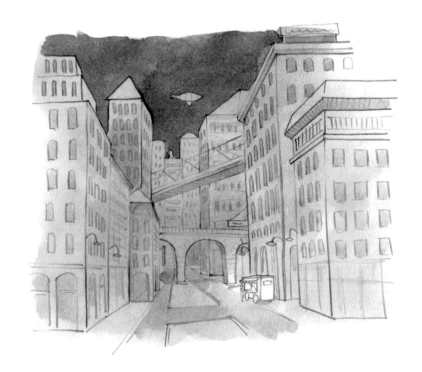

▶ 或是刻意使用淡彩處理。

▼ 如果想強調的元素很大，比如大野狼的頭，我們也可以把尺寸再加大，強調效果。

不同的景深距離

　　無論是寫生或想像主題，畫面裡通常都有不同的景深。為了讓畫面清晰有活力，我們必須了解如何處理不同距離的景物。

　　基本上，為了符合透視原理，我們在前景物體上的著墨，會多於後方的物體。因為理論上來說，物體離我們越遠，它的細節就越少，顏色越不明顯，也越不容易看清楚。

前景是著墨最多的部分，通常接近畫面底部，給畫作帶來穩定感。畫面上方的元素顏色比較淡。

相反地，若畫面上方的顏色比底部深，就會帶來壓迫感，彷彿暴雨前的鉛灰色天空。

前景

為了讓前景更具體，我們可以加深前景的色彩濃度。

▲ 如果是全彩畫作，你可以加強前
◀ 景物體的細節，或色彩飽和度。

也可以只替前景的某個元素上
色，其餘部分保持黑白兩色。

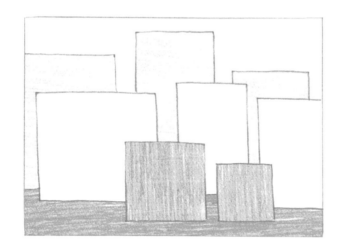

想稍微加強畫作深度來強調前景的話，有一個方法是先用色彩加強前景景物，然後在最遠處的景物加上淡彩，兩者之間的中景則留白……。

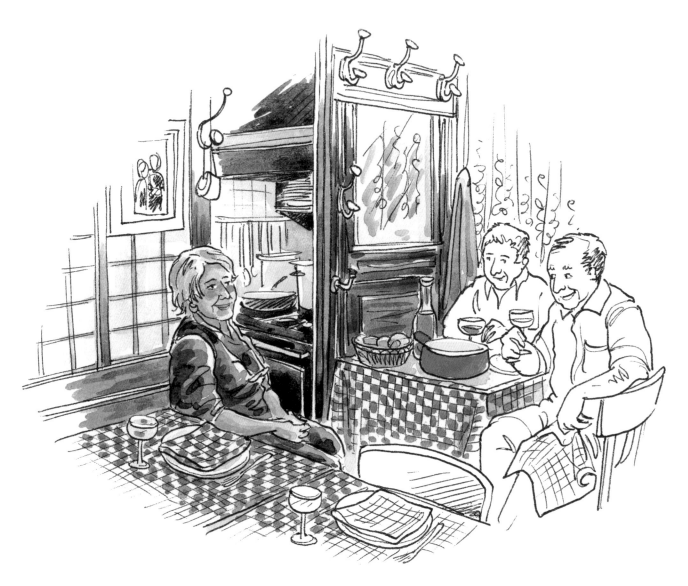

▲ 或是將前景色彩延伸到側邊和後
　方，但其他部分用淡彩或留白。

背景

為了將視線引導到畫面底部，我們就應
該加強背景的細節，淡化前景。

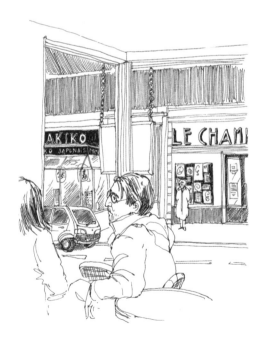

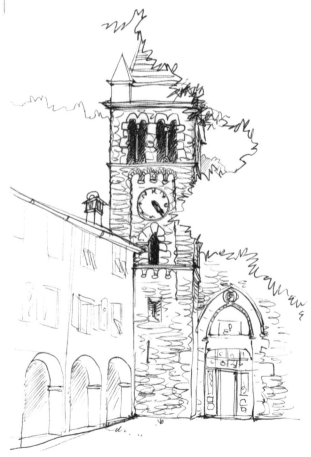

▼ 只在背景上添加顏色，就能讓它包含的元素
　看起來更具體。

▶ 前景和側邊的元素不用畫得太仔細，或是留
　白。

要是想吸引視線瀏覽整幅畫作和背景景物，但是又不忽略前景物體，你可以強調前景的某個小細節。如此一來，視線就會在不同景深之間穿梭。

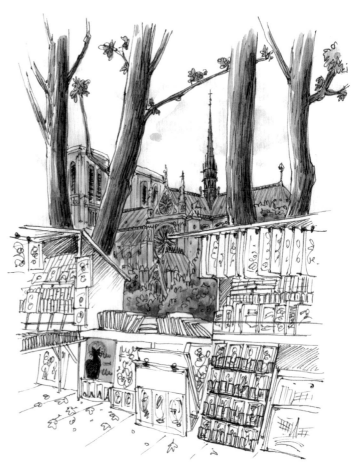

中景

最後，我們還能加強前景和背景以外的景，使視線在畫作上環繞一圈，或是自由移動。

比如加強中景景物。

強調前景和背景，在兩者之間的部
分略為著墨。這樣做能夠讓畫面更
易於欣賞，因為如果以同樣的飽和
度塗滿整個畫面，有可能讓畫面看
起來混亂難懂。

我們還可以淡化畫面四周的物體，將注意力吸引到中央。

在這個例子中，我選擇淡化中央部分。

下面這張圖裡，我在不同的景深裡選擇強調幾個
不同的元素。

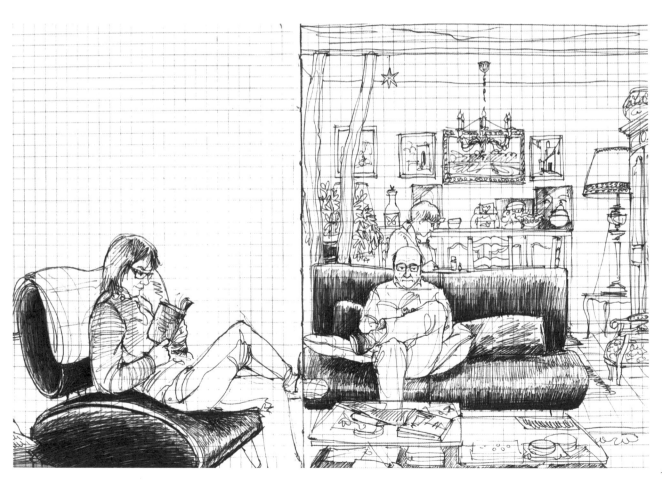

爲畫作決定輪廓

我們可以選擇以畫紙邊緣當作畫作結束的邊界，但其實也能夠用畫作輪廓作為邊界。那麼，該怎麼做呢？如何從畫和白紙之間的空間該如何過渡？

可以利用某些元素的輪廓，比如圖中就用背景裡的樹，和前景的灌木叢線條當作輪廓。

這張圖裡，背景物體圍繞著主要元素，漸漸和白紙融為一體。

◀ 包圍著地鐵入口的地面和樹木漸漸淡出形成邊界。由於這張畫是單色的,細節就變得很搶眼。

▶ 環繞著魚和食材的桌面色彩漸漸往白色畫紙部分淡出。

用柔和的線條包圍主題形成畫作輪廓。在這個單色或彩色的區塊中，線條和細節必須淡化，最後和白紙合為一體。

這張畫作的構圖是一個柔和的橢圓形。天空和
水面的色彩漸漸變淡直至融入白紙當中。

用柔和的形狀當作圖畫邊界。
直接將色彩填在白紙上，沒有
淡化處理。

▼ 直接截斷左邊的人物和場景。

▲ 這張畫借用建築物的線條作為邊界。

裝飾元素也可以拿來做為邊界輪廓。這時候，感覺
就像是透過一個畫框看畫作主題。

如果沒有背景，就讓主題成為畫作輪廓。

143

色彩與氣氛

　　即使使用的色彩不多，我們仍然必須選擇上色方法，以便創造視覺效果和營造氣氛。無論主題是寫生或虛構的，你肯定想讓畫作看起來富有特色。畫裡呈現的是一天之中的哪個時段？看起來像是幾點？當時的氣氛如何？我們感覺到什麼情緒？色彩能夠使構圖更完整。雖然隨著我們的感覺、生活方式、文化的不同，我們對每一個色彩的解讀也不一樣，但我們仍然可以試著藉由不同的色彩組合傳達各種情緒。

▲ 暖色通常讓人聯想到陽光：黃色、紅色、和橘色。所以它們能夠傳達熱度、力量、勇氣、活力、愛情、暴力、憤怒、禁忌等等。

▲ 至於冷色則多半是冬季的顏色：藍色、淡紫色、和綠色。依照不同使用狀況，它們可以傳達平靜、安慰、祥和、空間感、寒冷、睡意、和哀傷的感覺。

暖色會向觀眾方向投射，拉近距離；相反地，冷色會使畫作元素遠離觀眾。了解這個原理之後，我們就能夠藉著將暖色安排在前景，冷色安排在背景，來加強畫作深度。

▲ 只使用兩個顏色就能夠營造氣氛。圖中的黃色和灰色就足以創造出柔和的環境，並且清楚地表現了光影變化。

▲ 簡單的顏色就能吸引注意力，並且傳達情緒。

▶ 再加上第三個顏色，使某個細節顯
得搶眼，稍微添加變化就能為畫面
注入活力。

▼ 在色彩變化有限的環境裡，我們藉
著強調幾個小地方打亮整體氣氛，
並且吸引注意力。

▶ 不使用太多顏色的情況下，用色系協調的淡彩染
色，傳達整體感、一致性、和故事氛圍。

◀ 如果使用同一色系，也可以稍微
加深其中一兩個顏色的濃度強調
細節。

▼ 以原色為主的情況下，我們能夠
　提高畫面清晰度和活力。

◀ 如果使用多個色彩，我們可以選
擇加深一兩個顏色的濃度，但是
畫作並不致顯得太混亂，並且仍
然保持生氣。

色彩組合比較複雜的情況下，我們就必須
仔細選擇色彩。

① 首先，先畫上部份顏色，並著
重前景物體。

② 至於背景部份，這個例子裡的色
彩選擇比較廣，因此視線焦點容
易被分散。

③ 這張圖中，背景的顏色變化比
　較少，才能讓前景跳脫出來。

④ 最後，在背景加上一層陰影，
　進一步強調前景主題。

旅行手帳及繪圖本

在速寫本裡自由地畫下你在旅途中的見聞，當作以後畫畫時的參考。將每一頁畫滿，你就能創造出既協調又有整體性的構圖。最後，你會發現每一頁都是一幅獨特的作品。此外，雖然你的作品以繪畫為主，但有時也可以加入文字敘述，便有個人風格。

在這幾頁速寫中的文字順著已經畫好的圖畫邊緣排列。但有的時候不一定先畫圖才寫字，有時是必須將圖畫配合已有的文字排列。

152

M 1
2
W 3 O
4
5
6
7
M 8
9
W 10
11
12
S 13

Stèle funéraire
Région centre de
la grande terre.
Fin 19 es,
bois et pigments.

60906

Costumes
de femme du
Vietnam, LaoCai,
Tuong Khuong.

Épingle de coiffure du peuple Bahnar
Vietnam province de Kom Tum.

Costume de femme
Population Miao
Chine, province de
Guizhou, Liuzhi.

Costume de jeune fille
Population Akha
Myanmar
Etak Shan

Costume de fête, Bethléem

Costume de
femme mariée
Liban.

Tunique de
confrérie*.
Soudan, Omdurman
vêtement réalisé
par les partisans du
mouvement
madhiste
soudanais
animé par le
Mahdi
Muhammad
Ahmad et
son
successeur
Allah al-Taaïshi.

Ces tuniques protectrices éloignent le danger, les maladies et
la mort. Leur pouvoir est conféré par des textes
et des figures dessinées en damier ou enfermés
dans des sachets de cuir cousus sur le vêtement
Ces inscriptions mêlent aux textes sacrés
de l'Islam des motifs de carrés magiques dont
le symbolisme est fondé sur une science ésotérique des chiffres.

153

讓畫面呼吸

讓畫面中的某些元素或空間保持留白是很重要的,這樣畫面才不會顯得凝滯。

添加剪貼趣味

最後，你可以發揮玩心，剪一些圖像貼在速寫本裡
的圖畫上或空白處，豐富構圖。

出發去探險吧！

唯有透過練習，才能讓我們的畫技進步。世界上並沒有速成的密技或神奇配方。你必須具備耐心和包容力，因為很多時候我們對自己的畫作並不滿意。我們畫得越多，對結果的要求就越高。幸好，我們一剛開始抱持的懷疑，都會隨著一路走來的進步過程漸漸煙消雲散。這些代表著熱情和勇氣的畫作，將會帶著我們一起翱翔。我能給你的幾個建議是：觀察、問自己問題、畫得越多越好！

不要撕掉你認為是「失敗」的作品。把它保留下來，找出你不喜歡它的原因。當你找出問題出在哪裡之後，畫下一張畫的時候，就能以更自由、更開放的心態面對這個點。很多時候我們之所以喜歡一幅畫，並不純粹因為表現技法，而是那張畫代表著我們人生中的某個階段。

我們每個人都有自己喜歡的畫畫方式。有些人喜歡用粗線條或是大筆刷畫大尺寸的畫，並且大量留白。其他人也許喜歡畫小小的，有許多細節的圖。第一種人很自然地會被風景或大空間一類的主題吸引，第二種人則會留意小場景和封閉空間。擅長一種畫法的人，多半無法活用另一種畫法。以我自己來說，我很不習慣在很大的版面上，用粉筆、粗麥克筆或大筆刷作畫。我喜歡在小畫面裡用細線條畫很多細節。仰賴很少的繪畫元素表現一幅很大的風景，會讓我感到不自在。

然而，藉由嘗試顛覆我們的習慣，幫助我們了解自己，為畫作注入一股意料之外的新鮮活力。如果你習慣畫小尺寸的畫，那麼就試著用很大的工具和粗線條畫一幅大尺寸的畫吧，如此一來，首先你的動作幅度就得跟著變大。找到偏好的工具之後，你畫出會呼吸的畫作機會將大增，進而建立信心。你也應該避免用一成不變的創作過程侷限自己。隨著時間，你將會建立自己的風格。練習的目的是學習新的手法，讓自己的眼光和姿勢都變得比較柔軟。一旦了解我們習慣解讀景物的方式之後，我們就能讓作畫方式更豐富。最好不要追求畫一幅「漂亮的畫」。藉著練習繪畫的過程，我們嘗試不同的風格、手法或視野，然後會更有自信、用更敏銳的觀察畫出成功的作品。

這兩幅我的畫作裡，有一幅讓我不太滿意，另一幅卻相反，為什麼？我的評斷出自於個人對構圖的感覺。當然，其他人會從不同的角度來評斷。

▼ 這張圖畫得太滿了，整個版面都被顏色填得密不透風。我的視線首先被地鐵招牌上的紅色和藍色所吸引，但是這個元素卻淹沒在周遭的眾多細節裡，凸顯不出它的特色。中景視窗缺乏主題。色彩和細節安排上沒有對比，畫面顯得了無生氣。

▲ 這是一張具有活力的構圖。地鐵入口的線條像一扇門似地框住背景。吸引我視線的元素被凸顯出來了。使用簡單幾個顏色，使兩個紅色區塊彼此呼應。街道留白，使注意力集中在畫面上方。視線會被街燈的曲線引導到紅色的風車上。前景的人物突出於整體構圖之外。這張畫裡有幾個不同的景深。觀眾彷彿隨著畫一起呼吸了起來。

一起來 樂020

繪畫的基本II

一枝筆就能畫，零基礎也能輕鬆上手的6堂速寫課
Perspective et composition faciles

作　　者　莉絲·娥佐格Lise Herzog
譯　　者　杜蘊慧
責任編輯　林子揚
封面設計　許晉維
內頁排版　the midclick

總 編 輯　陳旭華
電　　郵　steve@bookrep.com.tw
社　　長　郭重興
發行人兼　曾大福
出版總監

出　　版　一起來出版
發　　行　遠足文化事業股份有限公司
　　　　　23141新北市新店區民權路108-2號9樓
　　　　　電話 02-22181417傳真 02-86671851
　　　　　郵撥帳號 19504465
　　　　　戶名 遠足文化事業股份有限公司
法律顧問　華洋法律事務所　蘇文生律師
印　　刷　凱林彩印股份有限公司

初版一刷　2017年11月
二版一刷　2019年 9月
定　　價　450元

繪畫的基本 II：一枝筆就能畫，零基礎也能輕鬆
上手的 6 堂速寫課 / 莉絲 . 娥佐格 (Lise Herzon)
著；杜蘊慧譯 . – 二版 . -- 新北市：一起來出版：
遠足文化發行, 2019.08
　　面；　公分 . -- (一起來樂；20)
譯自：Persrective et composition faciles des
creations reussies tout simplement
ISBN 978-986-97567-5-4(平裝)

1. 插畫　2. 繪畫技法

947.45　　　　　　　　　　　　　　108009194

蟬聯各大通路暢銷榜

繪畫的基本 系列

零基礎也能輕鬆上手，繪畫力全方位提升

構圖與比例 ✕ 光線與透視 ✕ 色彩與和諧

忘掉固有觀念！喚醒你的藝術魂！
藉由詳實步驟、實例解析，輕鬆畫出迷人的瞬間。

Perspective et Composition Faciles

Des créations réussies tout simplement

本書用簡單創新的方法解釋透視的基本原理。你將學會如何
標示消失點、玩玩不同的視窗配置、尺寸比例、顏色，以及
其他畫出成功畫作的小訣竅。

忘掉固有的觀念！
不必是專業畫家，你只需學會透視的基本原理，就能精準掌握構圖。

★ 蟬聯各大通路暢銷榜，「繪畫的基本」系列，超強續集！
內容再升級，更要帶讀者釐清觀念、精進繪畫技巧！

★ 本書內含46項繪畫主題和10個構圖祕技；
只要掌握透視原理，畫畫新手也能輕鬆完成令人驚嘆的大師級畫作。

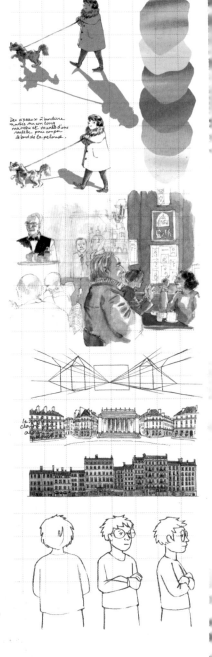

如何突顯寫生的主體

你可以在某個小元素上添加細節或搶眼的色彩，藉以吸引注意力，同時將其餘元素保持模糊。相反地，彩色圖中留白的部分，可以提高觀眾的好奇心和吸引力。但是要記得留白的部分必須加上細節，否則容易被忽視。

用小技巧展現高明的透視感

記得近處物體的顏色會比遠處物體來的深。盡量展現前景物體的細節，或替前景元素加上較為飽和的色彩。這麼做就可以讓你的畫面看起來更為立體且有深度。

如何精準掌握沒有去過的畫面

不同地點會傳達出不同的印象與個性。因為它們有不同的組成元素、歷史、生活方式、文化、空間使用方式等等。因此你可以試著解構那些空間，如此更能幫助你理解自己的感覺，進而更容易將它轉移到紙上。

如何創造活力又具平衡感的構圖

掌握「等分格線」要領。將畫面以水平和垂直方向分別分成三等份。接著，將主體元素放在其中一條水平線上。為了達到平衡，必須把主體元素的水平線放在最低的那條水平等分線上，留出天空的空間。此外，也最好避免將兩個重要元素放在同一邊或同一條線上，因為它們會削弱彼此的力量。

弄懂透視、陰影、構圖的技巧，你只要需要臨門一腳。

距離大師高明且生動的畫作，總是差了這麼一小步。
作者在書中提供不少獨門繪畫祕訣，讓你減少挫敗感，並對繪畫產生高度的興趣，越畫越有自信！

ISBN 978-986-97567-5-4 00450

一起來
讀書共和國 www.bookrep.com.tw

NT 450 建議陳列書區｜藝術設計類

繪畫的基本 II
Perspective et Composition Faciles